U0112003

休閒娛樂
8

四季釣魚法

釣朋會 編著

大展
出版社有限公司

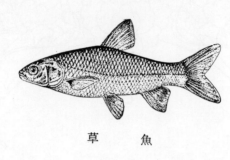

草　魚

前　言

隨著時代的潮流，「有閒人口」的逐漸增加，消遣的活動亦顯得格外重要。尤其是工業社會的精神壓力之下，人類需要一個能夠緩和精神緊張，鬆弛神精張力的活動場所，這就是爲什麼近來旅遊、游泳、渡假、釣魚、露營等活動方興未艾的原因了。

釣魚是最最經濟方便的正當娛樂了。人人可釣，大人小孩闔家一起垂釣，不但可以添加野餐、露營等項目，亦可增進天倫之樂，一舉數得。魚桿有一支數千元的，也有一支幾十塊的，雖然工具、釣者不同，而其樂趣是一樣的。

俗話有云：姜太公釣魚，願者上釣。不錯，滿載而歸當然皆大歡喜；要是經驗不足，功力不夠，雙手空空而回，這

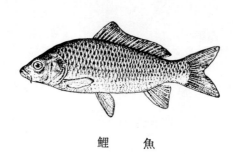

鯉　魚

也不打緊，再接再勵。說不定你釣得不到魚，倒是釣得「耐性」呢？釣魚不但可以培養自己的性情，亦是鍛鍊毅力、耐力、集中力的最好方法了。

本書告訴你最基本的釣魚方法，每一種魚都有其不同的吃餌習性，必須先要懂得一些技巧和魚類的習性，這樣才能有所收獲。不過，書上所列的魚種，如香魚，台灣很少，根本不可能釣到。讀者可以任意選擇你喜歡或熟悉的魚類，下功夫研究，再找一些比較有專門性的資料，相信有一天你一定會成為「姜太公第二」。

書上有些魚類屬於日本特產，讀者可做為參考。其他在台灣沿海可見的魚類亦復不少，讀者可挑選一、二種喜愛的魚類，研究其習性，相信必能成為釣魚專家。

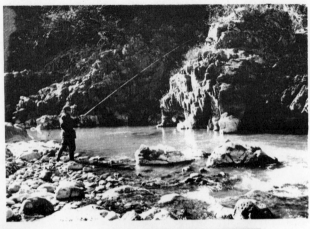

水溫轉暖的早春，溪流的垂釣也已解禁。

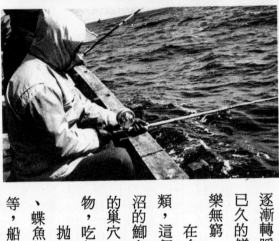

春意未濃的海上，釣興正濃的「姜太公」。

春　釣

春花開始綻放的三月來臨時，逐漸轉暖的溪流裡跳躍著我們期待已久的鱒魚、嘉魚，一竿在手，其樂無窮。

在冬季期間幾乎停止活動的魚類，這個時候都出籠了。河川、湖沼的鯽魚、篦鮒等也開始離開它們的巢穴，由支流溯逆而上，尋求食物，吃餌的機會就多起來了。

拋投釣的魚類有白鱎、花鯽魚、蝶魚等，磯釣的有海鯽魚、鮋魚等，船釣的有鮨魚、魨魚、鯛等，這些都是春天垂釣的對象。

4

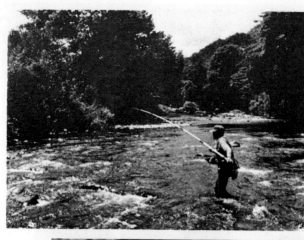

翠綠的初夏，溪流裏有追逐香魚的釣者。

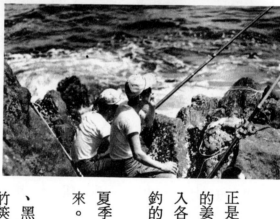

在夏天的岩礁上等待魚兒上鈎的釣者。

夏　釣

梅雨飄落不停的六月來臨時，正是香魚解禁的時節，等得不耐煩的姜太公們不嫌淫雨，興沖沖的出入各個釣魚場所。這也正是溪流垂釣的旺盛季節。

不久梅雨停止了，陽光遍照的夏季裡，釣魚的世界也傾然活躍起來。

抛投釣的對象是鱸魚、黃花魚、黑鯛等，船釣的有鰹魚、鰺魚（竹筴魚）、鯖魚（青花魚）等多種魚類，而夜風徐徐，輕撫臉頰，這也是夜釣的最好時機。

5

遮滿海面的釣船。

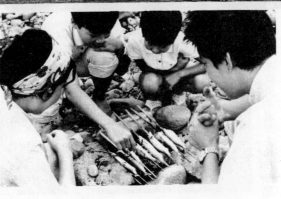

烤著香噴噴的鮮魚。

秋　釣

澄清的天空迢邐著秋雲，從涼風乍起的初秋，到枯葉飛舞的晚秋，鱒魚、嘉魚、香魚等進入了禁漁期，河川溪流的垂釣也就暫告一段落。

這個時候的鯽魚就和初春時候相反，從淺水處開始移動到深水處去。海上的垂釣以鰕虎魚為主，海上、岸上到處可以看到釣魚船和釣魚的人們。還有，可愛的望潮魚（墨魚之一種）也是這個季節最興盛。

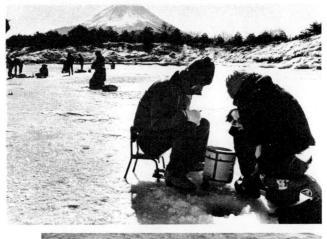

冬天「穴釣」的風情畫。

冬釣風景之一，釣鯔魚（烏魚）的竿子。

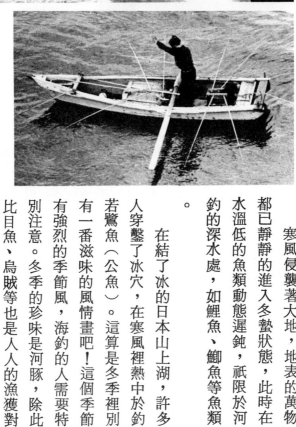

冬　釣

　　寒風侵襲著大地，地表的萬物都已靜靜的進入冬蟄狀態，此時在水溫低的魚類動態遲鈍，祇限於河釣的深水處，如鯉魚、鯽魚等魚類。

　　在結了冰的日本山上湖，許多人穿鑿了冰穴，在寒風裡熱中於釣若鷺魚（公魚）。這算是冬季裡別有一番滋味的風情畫吧！這個季節有強烈的季節風，海釣的人需要特別注意。冬季的珍味是河豚，除此比目魚、烏賊等也是人人的漁獲對象。

7

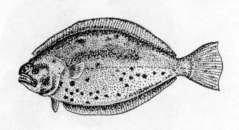

目　錄

8

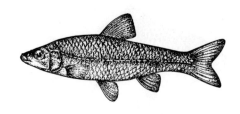

9

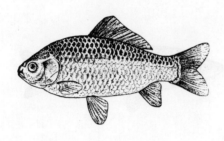

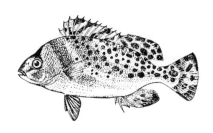

基本的技巧

要成為釣魚的能手，要喜愛釣魚，其先決條件就是魚線和魚鈎自己要先會打結才行。雖然許多人有很好的老師，但是從頭到尾照顧你一生的人是沒有的，所以，自己要先學得自立之道。

書上有所謂的「釣魚五物」，那就是竿、線、浮標、沈子、和魚鈎，這五樣東西缺一不可，這是最基本的道具。缺少其中的一種就不能釣魚了。

把這些東西巧妙的連結起來，才能動手釣魚，而連結的方法和使用的技巧，就是釣魚的基本技巧了。

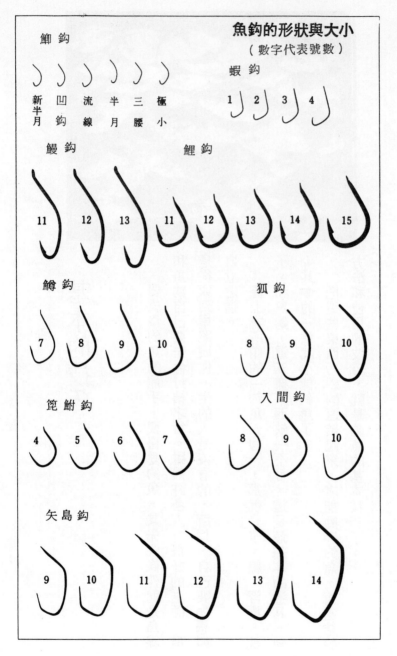

魚鉤的形狀與大小
（數字代表號數）

鯽 鉤

新半月　凹鉤　流線　半月　三腰　極小

蝦 鉤
1　2　3　4

鰻 鉤
11　12　13

鯉 鉤
11　12　13　14　15

鱒 鉤
7　8　9　10

狐 鉤
8　9　10

筬鮒 鉤
4　5　6　7

入間 鉤
8　9　10

矢島 鉤
9　10　11　12　13　14

14

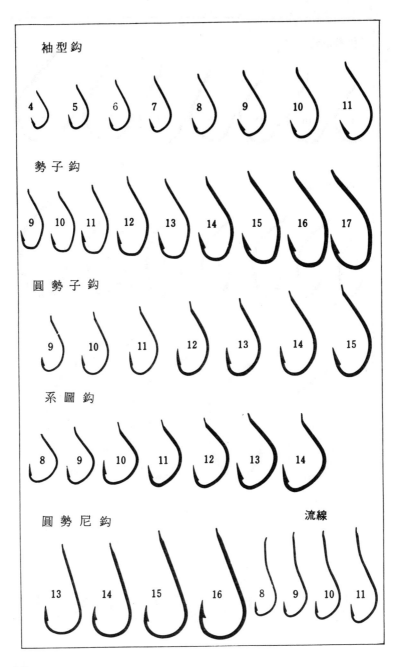

袖型鈎
4 5 6 7 8 9 10 11

勢子鈎
9 10 11 12 13 14 15 16 17

圓勢子鈎
9 10 11 12 13 14 15

系圖鈎
8 9 10 11 12 13 14

圓勢尼鈎　　　　　　　　　流線
13 14 15 16 8 9 10 11

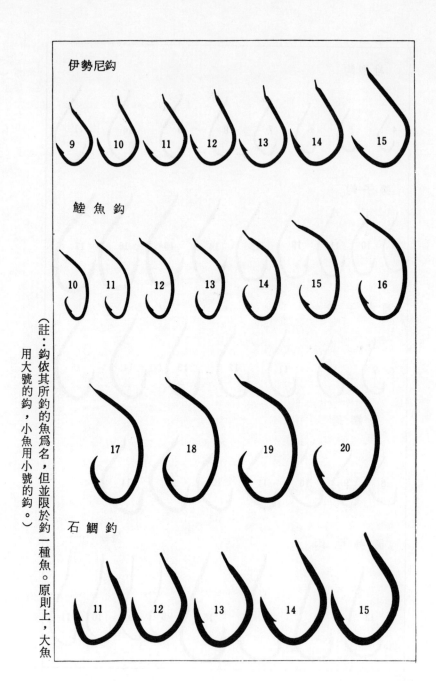

伊勢尼鈎

9　10　11　12　13　14　15

鮭魚鈎

10　11　12　13　14　15　16

17　18　19　20

石鯛鈎

11　12　13　14　15

（註：鈎依其所釣的魚爲名，但並限於釣一種魚。原則上，大魚用大號的鈎，小魚用小號的鈎。）

16

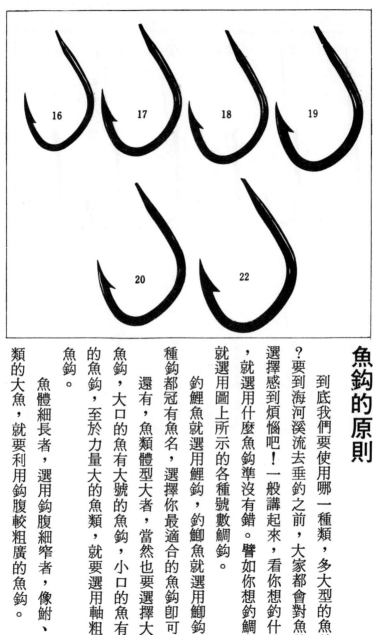

16　17　18　19　20　22

魚鈎的原則

到底我們要使用哪一種類，多大型的魚鈎呢？要到海河溪流去垂釣之前，大家都會對魚鈎的選擇感到煩惱吧！一般講起來，看你想釣什麼魚，就選用什麼魚鈎準沒有錯。譬如你想釣鯛魚，就選用圖上所示的各種號數鯛鈎。

釣鯉魚就選用鯉鈎，釣鯽魚就選用鯽鈎。各種鈎都冠有魚名，選擇你最適合的魚鈎即可。

還有，魚類體型大者，當然也要選擇大型的魚鈎，大口的魚有大號的魚鈎，小口的魚有小號的魚鈎，至於力量大的魚類，就要選用軸粗大的魚鈎。

魚體細長者，選用鈎腹細窄者，像鮒、鯛之類的大魚，就要利用鈎腹較粗廣的魚鈎。

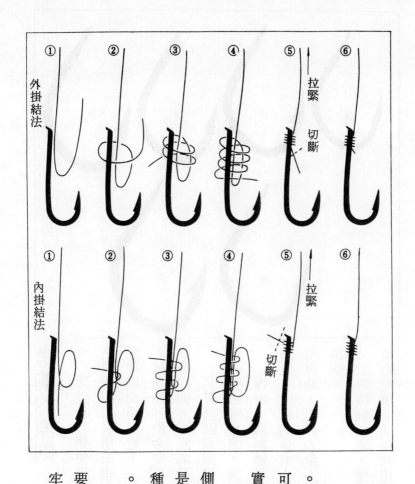

外掛結法 ① ② ③ ④ ⑤ 拉緊 切斷 ⑥

內掛結法 ① ② ③ ④ ⑤ 拉緊 切斷 ⑥

魚鈎的結法

外掛結是簡單的打結法。冬天寒冷，手凍僵的時候可以打此結，但是打得不結實堅牢時，有可能會掉落。

內掛結的線是在魚鈎內側打轉，打起來很牢固，但是線要通過很小的圓孔，這種結法比外掛結要麻煩多了。

假如想釣大魚的話，就要變換另一種打結法。不但牢固、結實，而且又能持久

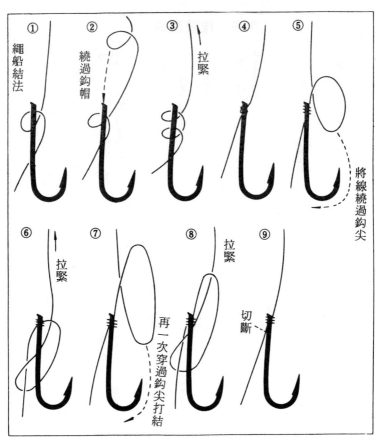

①　繩船結法

②　繞過鉤帽

③　拉緊

④

⑤　將線繞過鉤尖

⑥　拉緊

⑦　再一次穿過鉤尖打結

⑧　拉緊

⑨　切斷

，這是釣大魚所必要的條件，而繩船結法就能滿足這些條件。

繩船就是利用結有許多魚鉤、魚絲的釣魚具來釣魚的船，而其打結法，即是現在所說的繩船結法。

大型魚類上鉤的時候，不管它如何的掙扎，這種魚鉤絕對不會鬆落，也不會讓它溜掉。

沈子、接續環等

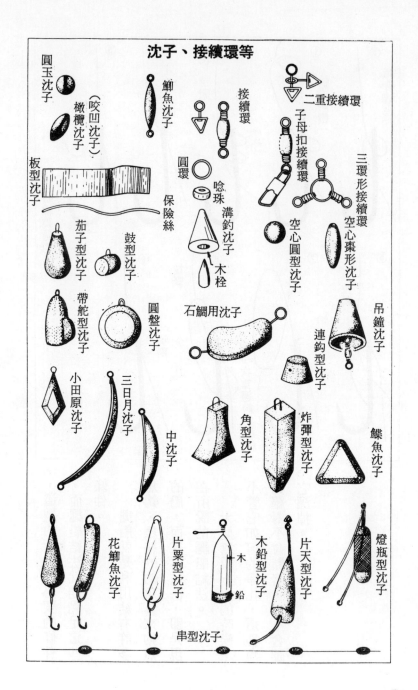

圓玉沈子
（咬凹沈子）
橄欖沈子
板型沈子
鯽魚沈子
接續環
圓環
唸珠
保險絲
二重接續環
子母扣接續環
三環形接續環
溝釣沈子
木栓
空心圓型沈子
空心棗形沈子
茄子型沈子
鼓型沈子
帶舵型沈子
圓盤沈子
石鯛用沈子
吊鐘沈子
連鈎型沈子
小田原沈子
三日月沈子
中沈子
角型沈子
炸彈型沈子
鰈魚沈子
花鯽魚沈子
片栗型沈子
木鉛
木鉛型沈子
片天型沈子
燈瓶型沈子
串型沈子

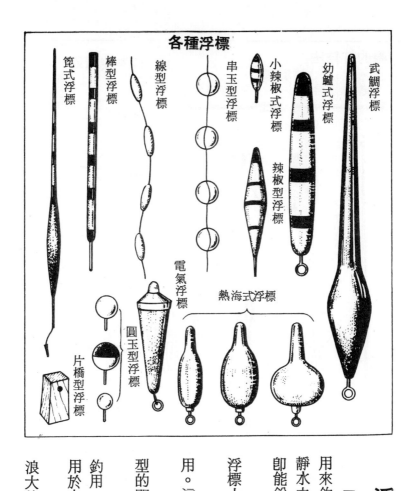

各種浮標

武鯛浮標 幼鱸式浮標 小辣椒式浮標 串玉型浮標 線型浮標 棒型浮標 筧式浮標

辣椒型浮標

電氣浮標 熱海式浮標

圓玉型浮標 片橋型浮標

浮標的功用

〔筧式、棒型浮標〕這是利用來釣莅鮒、眞鮒魚之用的。是靜水之用，祇要有些微的動靜，卽能銳利、快速的反應出來。

〔線型、串玉型浮標〕這種浮標大都使用在靜態。

〔辣椒型浮標〕靜水、暖流用。這是最普遍的型式。

〔武鯛、幼鱸浮標〕因爲大型的關係，大都使其倒貼水面上釣用。

〔熱海、電氣浮標〕這是拋釣用。前者使用於白晝，後者使用於夜間。

〔圓玉型浮標〕水流或風強浪大的地方，大都使用這種浮標。

21

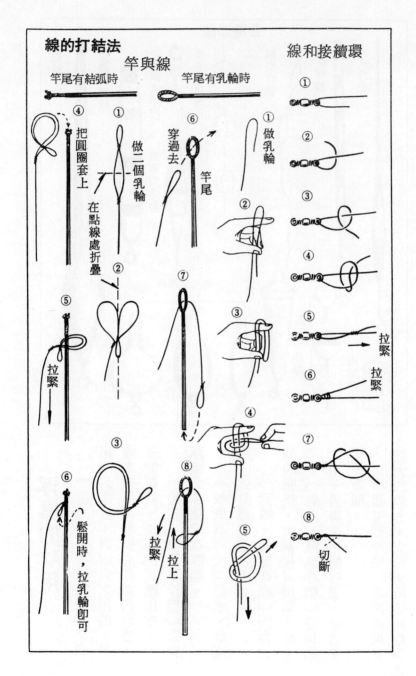

線的打結法

竿與線

竿尾有結弧時　　竿尾有乳輪時

線和接續環

把圓圈套上
在點線處折疊
做二個乳輪
④
①
②
⑤
拉緊
③
⑥
鬆開時，拉乳輪即可

穿過去
做乳輪
竿尾
⑥
①
②
③
④
⑦
⑧
拉緊
⑤
拉上

①
②
③
④
⑤
拉緊
⑥
拉緊
⑦
⑧
切斷

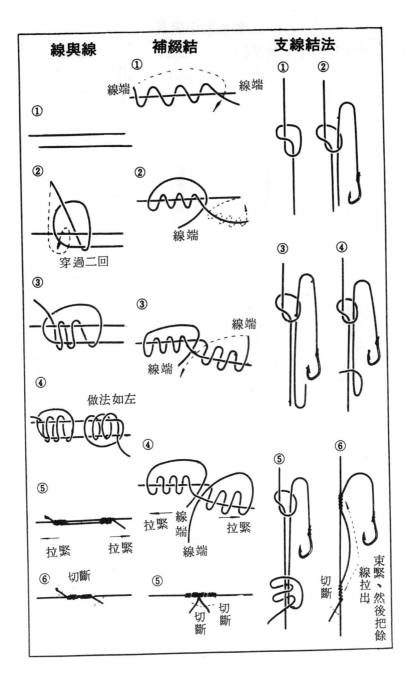

線與線　補綴結　支線結法

① 線端　線端

①

② 穿過二回

③

④ 做法如左

⑤ 拉緊　拉緊

⑥ 切斷

補綴結

① 線端　線端

② 線端

③ 線端　線端

④ 拉緊　線端　拉緊　線端

⑤ 切斷　切斷　切斷

支線結法

①②③④⑤⑥

切斷

束緊、然後把餘線拉出

釣魚的小道具

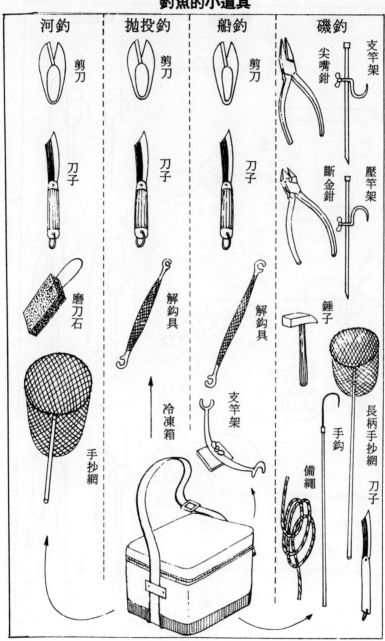

河釣　剪刀　刀子　磨刀石　手抄網

拋投釣　剪刀　刀子　解鉤具　冷凍箱

船釣　剪刀　刀子　解鉤具　支竿架

磯釣　尖嘴鉗　斷金鉗　錘子　手鉤　備繩　支竿架　壓竿架　長柄手抄網　刀子

一月

海：：鰈、鯛、鮭、鰺、黑烏
賊、蝦虎、鮋、藻魚、
武鯛、鯔魚等。

河：：鰤、鮕魚等。

穿著禦寒的衣服在岩磯上垂釣

一月是一年之始。對於喜好釣魚的人來說是一年之大計，也是釣大魚的月份。碰碰運氣吧！誰都想釣得魚兒歸，但在這個黃葉落盡的冬季裡，漁獲量並不符合理想。

在這個季節裡能釣的魚類很少，尤其是河川的水溫太低，不容易釣到魚兒。因此，這個時節就要選擇那些耐寒的魚類來下手。

在大海深處的根魚是垂釣的對象之一。深海不會像淺海那樣受到氣溫的影響，它大概都保持一定的水溫，魚類的活動和其他季節並沒有二樣。

其代表性的魚是鮋魚，這是味道鮮美的魚類。

另一方面，在磯釣的話，因爲這時是海藻茂盛的時期，是武鯛的活動期，沒有夏天的那種臭

26

在冬陽裏垂釣

味，味道很好。

上述這些魚類都是耐寒，不怕冷的魚種。

而在河口等地釣到的鯔魚，整身都是瘦肉，味道非常好。

而在河流可以釣到的是鯽魚，在枯萎的蘆葦叢中，擺上一支釣桿，靜靜地等待魚兒上釣。看著蜻蜓在水面上起伏飛躍，這可說是枯淡的境界吧！

携帶一支釣桿，移動著魚場，我不擾人，人不擾我，沐浴在冬陽裡，偶爾釣得小魚，輕輕地放入網中。這種悠閒的時光不是太令人羨慕了嗎？

鮏魚

淺水用　深水用

導線6號二〇〇公尺

導線7號三〇〇公尺

母子接續環

先線7號

突胴竿

鉤線4號
三〇公分

六〇公分

鉤線4號

六〇公分

先線6號

八〇公分

陸魚鉤十四號

陸鉤十六號

突胴用捲線輪

沈子三〇〜五〇號

沈子六〇〜八〇號

鮏魚在大約十公分左右時，棲息於淺海岩底，隨著其成長，愈轉往深海。到了成魚時，大概棲息在一百五十公尺到二百公尺以上的深海中。釣鮏魚的困難，即在於其棲息於深處。東京灣的久里浜附近釣到的鮏魚大約有二十七、八公分左右，而釣這樣的魚，其導線需要一百五十公尺。

28

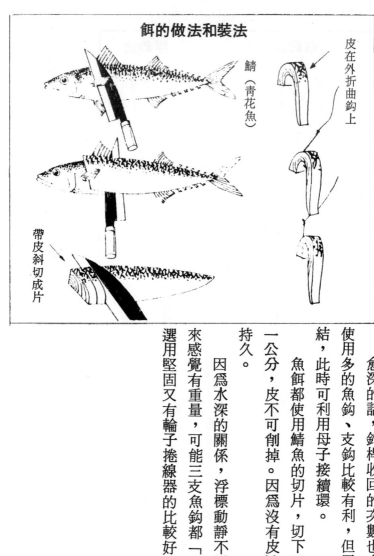

餌的做法和裝法

鯖（青花魚）

皮在外折曲鈎上

帶皮斜切成片

愈深的話，釣桿收回的次數也愈少，所以儘量使用多的魚鈎、支鈎比較有利，但需要注意不要纏結，此時可利用母子接續環。

魚餌都使用鯖魚的切片，切下三片，一片大約一公分，皮不可削掉。因為沒有皮連著，魚肉不能持久。

因為水深的關係，浮標動靜不明顯，假如拉起來感覺有重量，可能三支魚鈎都「中獎」了，魚桿選用堅固又有輪子捲線器的比較好。

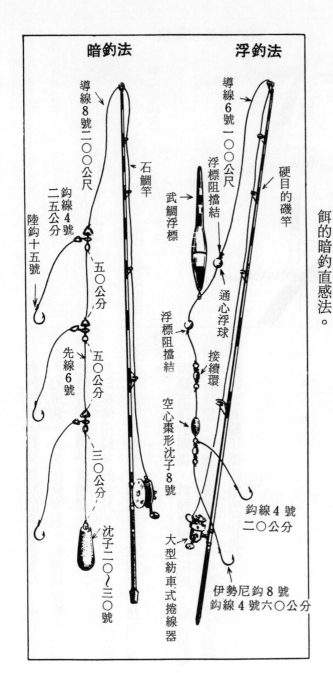

武　鯛

暗釣法

導線8號二〇〇公尺

石鯛竿

鉤線4號
二五公分

陸鉤十五號

五〇公分

五〇公分

先線6號

三〇公分

沈子二〇～三〇號

浮釣法

導線6號一〇〇公尺

浮標阻擋結

武鯛浮標

硬目的磯竿

通心浮球

浮標阻擋結

接續環

空心棗形沈子8號

鉤線4號
二〇公分

大型紡車式捲線器

伊勢尼鉤8號
鉤線4號六〇公分

武鯛是雜食性的魚，棲息在岩礁，很少運動。產卵期在七、八月時候。最大者可成長到一公斤左右。

其釣法有兩種。一種是利用漢巴海藻當魚餌，另外一種是用蟹當餌的暗釣直感法。

海藻鉤餌剛好滑過岩上

・漢巴海藻的裝法・

碎斷

① ② ③ ④

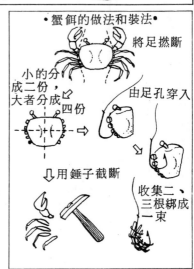

・蟹餌的做法和裝法・

將足撚斷

小的分成二份，大者分成四份

由足孔穿入

用錘子截斷

收集二、三根綁成一束

漢巴海藻切成細條，用浮釣法，因其輕，故有流動之虞。大都釣深溝中的武鯛。（釣法如圖所示）。

暗釣直感法使用輕的磯釣竿或拋投竿。此種方法比浮釣法較為簡單，蟹餌也比海藻較耐用。大多數人喜愛此種方法。

至於天氣方面，以無風浪，穩定的晴天較佳，可以用二支釣桿垂入水中，靜待佳音。

31

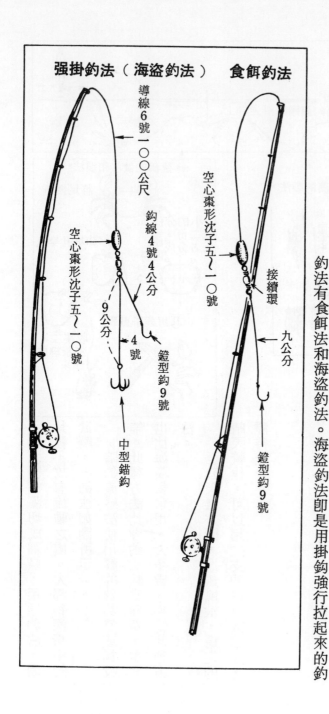

強掛釣法（海盜釣法）

導線6號一〇〇公尺

空心棗形沈子五〜一〇號

鈎線4號4公分

9公分

4號

鉎型鈎9號

中型錨鈎

食餌釣法

空心棗形沈子五〜一〇號

接續環

九公分

鉎型鈎9號

鯔 魚

鯔魚的名稱很多，依其成長過程之體型大小而有不同的名稱，如烏仔、鯔、豆仔等。喜好棲息於泥底場所，覓食泥中的有機物。

成長至抱卵時候，有游向外海的習性。

釣法有食餌法和海盜釣法。海盜釣法即是用掛鈎強行拉起來的釣

32

強掛釣法之錨型掛鈎

鯔魚之假魚鯔餌釣法

竿五～六公尺，可能的話，用能伸長的竿子

導線6號

空心沈子五～一〇號

接續環

紅色橡膠

5公分

錨鈎

法，因此使用堅硬的釣竿為宜。

從海底拉五公分上來的時候，竿線上下振動，有輕輕飄飄或咯吱咯吱的沈重感，就拉高一點看看，假如魚兒上鈎了，就馬上感覺有重感，這時就用力往上拔拉起來即可。

還有，鯔魚的眼睛長有脂肪膜，視力減退，用假魚餌亦能上鈎。

鯽

魚

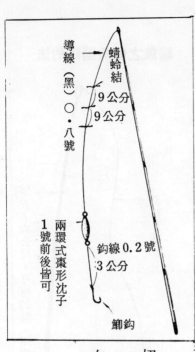

導線（黑）〇・八號
蜻蛉結
9公分
9公分
兩環式棗形沈子
1號前後皆可
鉤線0.2號
3公分
鯽鉤

有蚌的地方就有鯽魚，因為四、五月鯽魚把卵產在蚌殼中。鯽魚雖然在夏天也可以釣，但是腸子苦，不受歡迎。冬天釣到的鯽魚腸沒有苦味，可說是季節時期。

寒冷的天氣，鯽魚的就餌率也低，但習慣於寒冷的鯽魚，天氣稍微一轉溫，就很想覓餌，上鉤的機會也就增多了。

釣此魚常要站在低窪之處，脚要踩在泥濘之地，所以最好準備長筒鞋，有時也要拾釣，故輕裝，工具以能隨身攜帶方便者為宜。特別要準備的小道具是剪刀。

魚鉤的結法，魚線的結法都需要用到，而且切餌也要利用到，其切餌之方法，隨後說明。

釣竿的長度大約二公尺到二・五公尺，桿尾有接續竿者為佳。

34

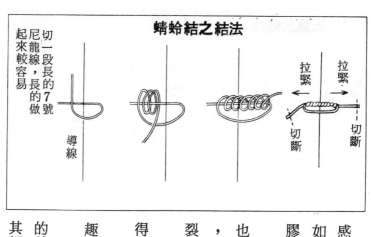

蜻蛉結之結法

拉緊　拉緊　切斷

切斷

切斷

拉緊

導線

切一段長的7號尼龍線，長的做起來較容易

此釣桿用1號沈子，釣桿尖端用接續者為佳，因為是暗釣直感法，所以利用蜻蛉結來替代浮標，當做記號，等待魚訊。其結法如圖所示。這種蜻蛉結對風的抵抗力較少，故比市面上所賣的塑膠板做的箭翼浮標要好。

魚鈎使用鯽鈎即可，市面上的種類形形色色，有新月型的，也有大輪型的，都讓人感覺小得可以用來釣鯽魚。鯽魚的口雖小，同樣都是鯽鈎，還是選用鈎腹較狹窄者為佳，不可選擇那些破裂、品質差的。也有人把買來的鯽魚鈎稍微捏窄一點的。

導線使用黑色的魚線，因為水的顏色是茶色的，黑線可以看得很清楚，但鈎線是透明的，魚兒看不見。

釣鯽魚的方法就在如何釣上小的魚兒。釣大魚有釣大魚的樂趣，同樣的，釣小魚也有釣小魚的樂趣。

魚餌使用玉蟲，玉蟲就是刺蛾的幼蟲，冬天，在柿、櫻、梅的枝葉上造有石灰質的殼，它就藏在裡面。把這殼靜靜弄破，取其裡面的東西。裡面的幼蟲長有少許的毛，是乳白色的小蟲。

35

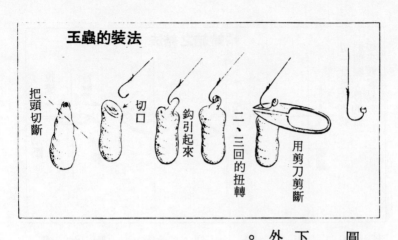

玉蟲的裝法

把頭切斷

切口

鈎引起來

二、三回的扭轉

用剪刀剪斷

把蟲的頭用剪刀切斷，如圖所示。然後再用剪刀把蟲體修成圓形，假如裝餌的方法不好，祇有鯽魚吃到餌，你却釣不上鈎。

把魚餌裝上之後，靜靜的把沈子放入魚場，然後，小心的上下舉動，使蜻蛉結浮出水面，又因為沈子的重量張力，例如遇到外力，蜻蛉結馬上會旋轉，你輕輕的配合著舉竿，一定可以上鈎。

鯽魚的拉力也是很強的。

36

二

月

海∵鰈、鮹、鮎並（花鯽魚
　）、鮭、甘鯛（方頭魚
　）、鰤、武鯛、鯛、鮋
　、鯔魚等。

河∵若鷺（公魚）、真鮒魚
　等。

身穿防寒衣，逆著寒風準備出海釣魚

二月四日是立春，但這是從舊曆直接轉到新曆來的，有一個月的誤差。真正講起來，這是一年裡頭氣溫最低的月份。

什麼地方都感覺寒冷，這種季節不是二月嗎？

雖然如此，釣魚的人也不怕冷，他們自有一套適應寒冷的釣魚法。

海上吹著季節風，風浪大的日子佔大多數。釣魚的人看準了風平浪靜的日子，準備出海釣魚。海上無任何遮蔽，故氣溫比陸地上要低二、三度。歸程的時候可能會遇上細雨，所以防寒衣和雨具也是必需要携帶的東西。

這個時期，釣魚就釣鰈魚最有趣了。鮋魚也不錯，這些都是低溫性的魚，在冬天的魚場都可以收獲一些。

深海的魚類是方頭魚，雖然是深水處的魚類，

38

凍僵的手緊握著桿子

它的吃餌率也不少。磯釣亦能釣到大魚。用海藻爲餌，或用直感釣法也可。

湖釣有若鷺魚，這個時候大都結冰了，故可穴釣。這和船釣有所不同，含有異國情調。拿著短竿，帶著威士忌酒，釣到魚兒和酒下肚，有點愛斯基摩人的味道。

沒有結冰的湖，亦可船釣，這又是另一番情趣。越是寒冷越是釣公魚的好季節。釣魚的人，在另一方面來說也是辛苦的集團呢！

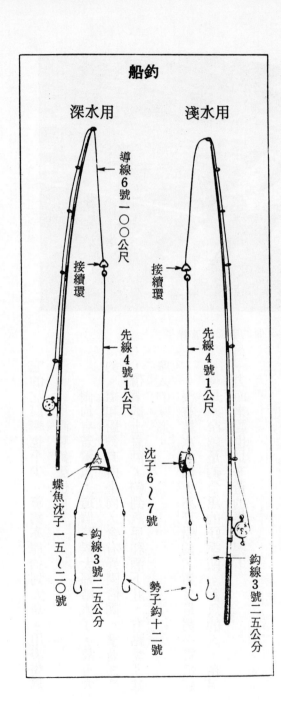

船釣

深水用　　淺水用

導線6號一〇〇公尺

接續環

接續環

先線4號1公尺

先線4號1公尺

沈子6～7號

蝶魚沈子一五～二〇號

鈎線3號二五公分

勢子鈎十二號

鈎線3號二五公分

鰈魚

成爲釣魚者的對象大概有二種魚，一種是眞子鰈，一種是石鰈。它們在年末到二月間產卵，這時期的前後會游到淺水處來覓食。

石鰈的產卵期稍有不同，從一月到三月之間，因此，其釣期比眞子鰈晚，但能延續到三月。

它們都棲息在泥砂底，以沙蠶和貝類爲食餌，一般講起來，石鰈比

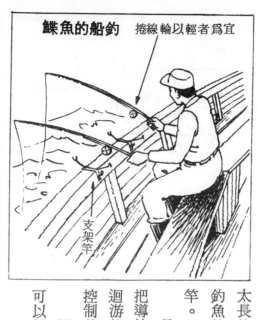

鰈魚的船釣 捲線輪以輕者為宜

支架竿

真子鰈體型較大。不管如何，其最大者在四十公分左右。石鰈因在背上有如石頭般堅硬的肉質物體，故可分辨出來。

至於釣法方面，因為不需要尖銳的反應，可以同時使用二支釣竿。一支在手，一支放置在支架上，或者二支都放在支架上亦可。

沈子和釣竿的性能好的話，可以很容易把鰈魚釣上來。因為不必放太長的線，所以捲線輪輕者即可。輪子太重的會損害了釣魚的滋味。依情況需要，有時候亦可使用有彈性的釣竿。

長竿和短竿配合起來使用也很有趣。將長竿放著，把導線放長。這樣，可以在海底牽引，剛好遇上在海底迴游的鰈魚。而隨波起伏的船上下搖動，我們可以方便控制釣竿，魚餌比較不容易掉落。

而短竿拿在手上，如圖所示那樣拉扯，食餌的飄動可以誘惑鰈魚的食慾。

41

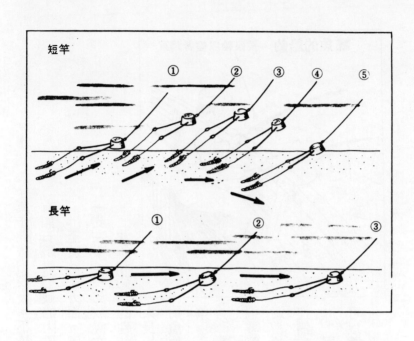

短竿

① ② ③ ④ ⑤

長竿

① ② ③

魚餌可以使用海蠶、蛤仔和磯蚯蚓；海蠶一次一隻，磯蚯蚓可切成四公分左右，鈎尖要露出。蛤仔為食餌時，儘量使其成圓形。不可下垂，這是訣竅。

鰈魚吃餌，剛開始時輕微蠕動，接著就忽然沈重起來，這即表示上釣了。放置的長竿之竿端彎曲時就要注意了，可以一面拿著短竿，一面注視著長竿，這是視覺和觸覺的分工。

42

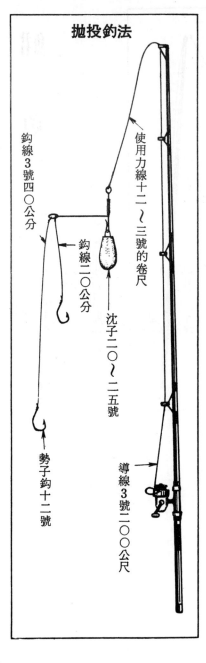

抛投釣法

使用力線十二～三號的卷尺

沈子二〇～二五號

導線3號二〇〇公尺

鈎線3號四〇公分

鈎線二〇公分

勢子鈎十二號

　在關西方面沒有船釣，而盛行抛投釣。大概如圖所示，食餌是使用海蠶。可以在突堤抛投二、三竿子，放置著靜待魚訊。釣鰈魚絕對不可性急。因爲鰈魚可能吞入魚鈎，故釣線可以選用粗一點的。

鮶魚

導線4號

一〇〇公尺 接續環

鉤線2號十二公分

先線2號

三〇公分

圓勢子鉤9號

母子扣接續環

帶舵型沈子

鮶魚最大者可達二十七、八公分。但這麼大就不像鮶魚了。

鮶魚棲息在岩礁的附近，其生活範圍極為有限。而釣鮶魚就要選好船頭位置，否則不會有好的成績。

深度大約從十五公尺到四十公尺左右，這是一般的深度。

鮶魚是少見的胎生魚，魚大多為卵生，胎生的魚類極為罕見。

釣鮶魚的準備工作概如圖所示。

其沈子是利用帶舵型沈子。沈子原本是茄子型的，可是因乘坐渡船，魚線有纏結的可能，聰明的人大都利用帶有舵型的沈子，這樣魚線比較不會撚纏在一起。而在最上的枝鉤和最下面的枝鉤也要加入接續環，這也是防止魚線纏結的準備工作。

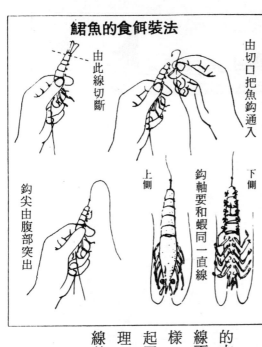

鯤魚的食餌裝法

由此線切斷

由切口把魚鉤通入

鈎尖由腹部突出

上側

鉤軸要和蝦同一直線

下側

食餌是利用蝦子，斷其尾部，其裝法如圖所示。切斷蝦子的尾部，有的釣者是用牙齒咬斷，用手扭斷也有同樣的效果。但拔起來的時候恐怕連蝦肉也跟著拔出來，所以最好用指甲將其切斷，假如工夫到家的話，蝦子決不會捲曲起來，而且鈎線也不會纏絞在一起。

把食餌裝妥後，由浮子慢慢沈入水中，釣此魚的方法是將沈子靜靜整齊的沈入水裡，假如沈子和線不能諧和一致的話，導線承受潮流的壓力就不一樣，魚線和鉤線就會纏結在一起了。假如線絞在一起，因為枝鉤很多，勢必要浪費一段長時間來整理。而在船上的時間非常有限，因此，注意不要讓線鉤絞在一起，這就要講求沈子的協同一致了。

45

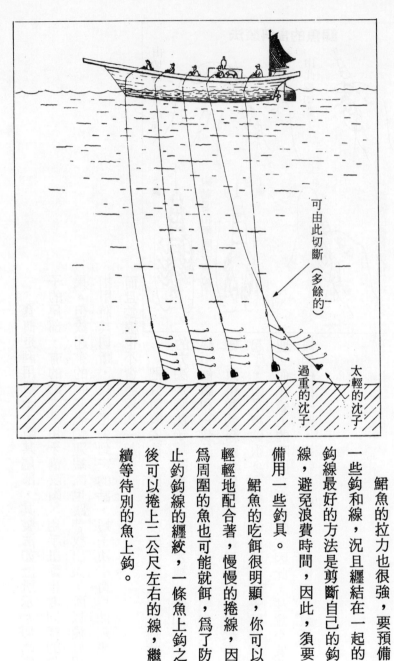

可由此切斷（多餘的）

過重的沈子

太輕的沈子

鮕魚的拉力也很強，要預備一些鈎和線，況且纏結在一起的鈎線最好的方法是剪斷自己的鈎線，避免浪費時間，因此，須要備用一些釣具。

鮕魚的吃餌很明顯，你可以輕輕地配合著，慢慢的捲線，因為周圍的魚也可能就餌，為了防止釣鈎線的纏絞，一條魚上鈎之後可以捲上二公尺左右的線，繼續等待別的魚上鈎。

夜釣鯰魚的裝備

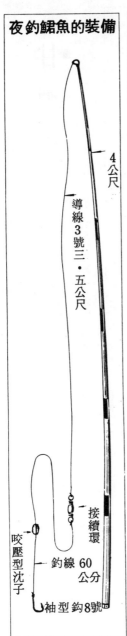

4公尺

導線3號三‧五公尺

接續環

釣線 60 公分

咬壓型沈子

袖型鉤8號

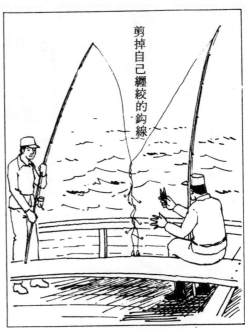

剪掉自己纏絞的鉤線

而夜釣鯰魚，用長竿徹夜垂釣，因此，淺的地方可以用強行拉拔法，馬上揚起釣竿。

47

甘鯛魚

鈎線４號４公尺

連沈子鈎的小號

連鈎型沈子２～３號

帝特龍導線二〇〇公尺

中型沈子五〇號

甘鯛魚俗稱方頭魚，頭部成角型，一看就能分別出來，甘鯛之中又分三種，要分辨清也不太容易。白甘鯛棲息在最淺的地方，接著是赤甘鯛，再來是黃甘鯛。雖然棲息的深淺有所不同，但其釣法一樣。

甘鯛棲息在海中泥底，因為棲息在深水處，有用到直感釣法的中型沈子，因此與其用輪子的拋釣法，不如用手釣法來得適當。

導線粗的操作起來比較容易，假如二百公尺的話，大部份的魚場都夠用了。

食餌也利用蝦，烏賊的短切片亦可。

48

以大拇指伸入口中扳住

這個部份危險

左手

用第一關節頂住

手釣法的操作，大體上如圖所示。有時亦可用橡膠管子套入食指中，以防止細嫩的皮膚擦破。

這樣，上下拉動，誘甘鯛就餌。有時候為了感覺的踏實起見，可以把餌鈎沈到底，以確定其吃水程度。假如拉上一公尺，甘鯛就不追餌了，雖然一定也是深水魚，但和比目魚不同。

因為深水的關係，沈標的動靜很微妙，感覺奇怪就可以拉拉看，又因為導線太長，不一定能試得出來。假如誘魚的動作配合得很巧妙，魚兒上鈎所傳來獨特的引力你就能感覺出來。

當你把甘鯛拉到上層水面時，因氣壓的減低，魚兒就不太掙扎了。但在拉到上面的途中，它會拼命的亂闖，差不多拉上三分之一的地方就很少讓它溜了。

脫鈎時要注意其鰓骨，因為它像剃刀一樣銳利。

49

若鷺魚

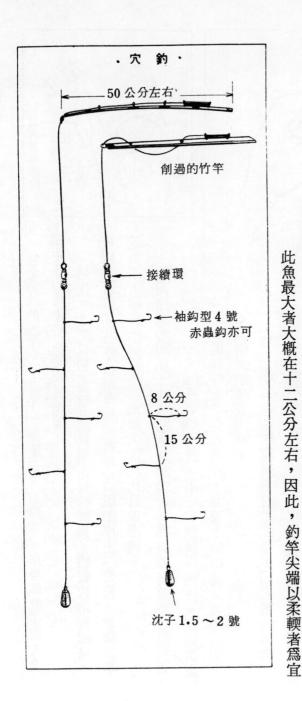

50公分左右

削過的竹竿

接續環

袖鈎型4號
赤蟲鈎亦可

8公分

15公分

沈子1.5～2號

若鷺魚和柳葉魚是同類，屬於胡瓜魚科。採卵、孵化容易，放殖於非常寒冷的山上湖等地。

其產卵期從十二月到二月，這個時期的魚活潑、吃餌旺盛的月份，釣者看準這一點，它就成為人類的狙擊對象。

此魚最大者大概在十二公分左右，因此，釣竿尖端以柔軟者為宜

50

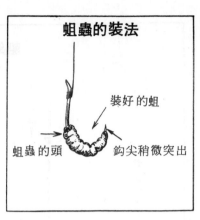

蛆蟲的裝法

裝好的蛆

蛆蟲的頭

鈎尖稍微突出

。尖端太堅硬的時候，魚就餌時會露出破綻。而有柔軟彈力的釣竿，在魚兒吃餌時，不會抵抗，它會垂彎下去，魚兒較容易上鈎。

此魚有船釣和穴釣兩種。但還是以穴釣較為有趣。可是這需要湖水結冰才可以穴釣。

首先，在冰上挖一個穴洞，把冰屑撈上來。然後把釣具沈入穴中即可。晴天魚兒在底下，陰天的話魚兒會浮上來。釣竿儘量使用柔軟的，使用細柔的竹片亦可，用玻璃竿當尾尖竿垂釣也很有趣。

蛆蟲的裝法如圖所示。蛆蟲亦可染成紅色，吸引魚兒的注意，吃餌的時候不要理它，可以慢慢的揚舉魚竿，以吸引成群的魚兒，追逐另外的魚餌。

湖面沒有凍結時，就可以船釣，這時候使用柔軟的黃櫨釣竿較好。也不祇限定一支，可以同時使二、三支釣竿。

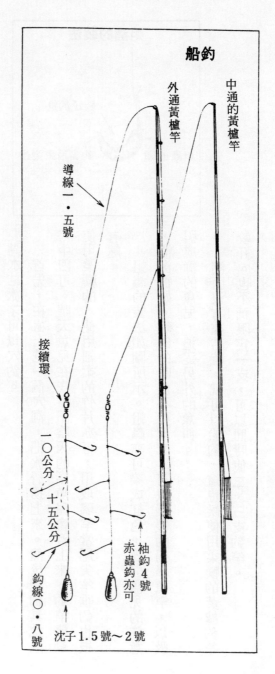

船釣

中通的黃櫨竿

外通黃櫨竿

導線一・五號

接續環

一〇公分

十五公分

袖鈎4號
赤蟲鈎亦可

鈎線〇・八號

沈子1.5號～2號

三 月

海：鮞、海鰂、藻魚、鮋、
鯛、鰈、鯵、鯖、鱔魚
等魚類。

河：川鱒、虹鱒、真鮒、篦
鮒魚、草魚等。

立在早春的水中垂釣

三月六日是「啟蟄」，潛伏在土中的蟲都爬出來活動。三月二十一日是春分。南九州已傳來櫻花開放的訊息，春天來了。

小溪流的水清澈見底，春陽照在水面上，使人有溫煦的感覺，水邊的野花草也換上一襲綠衣裳。

溪流的鱒魚、嘉魚在三月就解禁了，這時也是釣虹鱒的季節。低山中的溪流，水溫上昇很快，可以釣到成熟的鱒魚。而嘉魚雖然也解禁了，但還嫌太早。

春天是從大陸移過來的，海上的三月正是寒冬，水溫還很低，氣溫和水溫之間有將近一個月的時差。因此，在海上釣魚的對象，是深水處的魿魚和藻魚。

54

與開幕同時湧入漁場的釣者

淺海的話就釣海鯽魚最好了。穩定的內灣，淺海的水溫上昇很快，這裡的春天是早到一步了。

三月裡很少有穩定溫和的日子，溫帶性的低氣壓不時來襲，偶爾也有颱風的消息。這種春天裡的「風暴」，造成釣魚的「欠收」也是屢見不鮮的。

年平均的降雨量在梅雨期、颱風期之後，居第三位，小溪流的水量也增加不少。隨著流水湧入的真鮒魚，下旬開始亦可從事真正的「春釣」了。

海鯽魚

告訴春天來了就是這種海鯽魚，它常被人誤解爲淡水的鯽魚，形狀雖有一點相似，但它們是不同魚種。

它是魚類之中少見的胎生魚之一，幼魚在母親腹中，包覆著一層薄薄透明的膜，大約有二、三十隻。出產是在四月到六月期間，因此這時期釣到的大都是懷孕的魚。

3 號二線撚成 50 公分

3號二線撚成五〇公分

導線 1 號

辣椒型浮標

圓玉型沈標

5 公分

5 公分

鈎線〇‧六號三〇公分

5公尺左右細軟的竿

5公尺左右細軟的竿

咬壓型沈子

大型接續環

袖型鈎 6 號

鈎線〇‧六號三〇公分

56

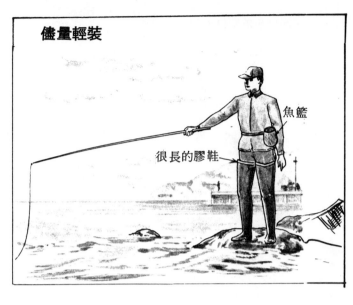

儘量輕裝

魚籃

很長的膠鞋

此魚棲息的地方是海藻茂盛的岩礁地，靜靜的內灣很多，成小群迴游。因此，當你連續釣到二、三隻之後，接著就很少了。

釣竿大約五公尺，以輕者為宜。浮標有的用圓玉型，有的用辣椒型，有風浪時，塗上黃色的螢光劑較容易看到。反之，風平浪靜時，以辣椒型浮標較為適宜。

釣法較為簡單。有經驗的人穿上長鞋，稍為準備一下就可以了。從岩礁移到另一個岩礁時，長膠鞋可以防止海水的侵濕，可以隨處到各個岩礁上「漫釣」。

另一個方法是看準了一個漁場，悠然在那裡垂釣。用以用蛤仔的細肉，或海藻担碎，少許少許的放入海中，海鯽魚就會群集了。

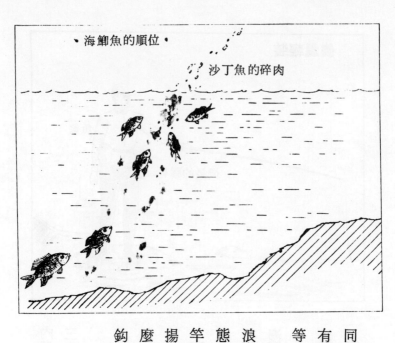

海鯽魚的順位

沙丁魚的碎肉

小魚在上層，大魚在下層，這是每一種魚都相同的順序原則。誘餌放下之後，不但海鯽魚會來，有時候黑鯛也會來食餌。魚餌有沙蠶、蛤仔、蝦肉等，用沙蠶即足夠了。

冲到岩礁的浪潮崩頹之後，又返復冲上另一個浪潮，情況好的話，浮標馬上會有動靜。浮標的狀態如下圖所示，有各種情況，如異常的話，可以揚竿看看。有時候說不定會釣到海藻，但不管如何，揚竿起來看看魚餌在不在總是比較安心。不管釣什麼魚，食餌被偷走，而單單放著一隻沒有魚餌的魚鈎，這不是很無聊嗎！

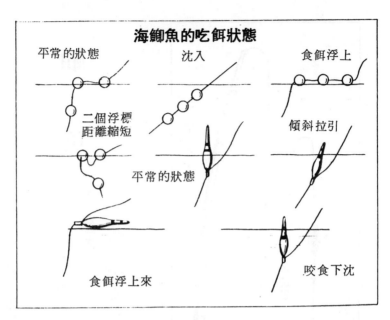

海鯽魚的吃餌狀態

平常的狀態

沈入

食餌浮上

二個浮標
距離縮短

傾斜拉引

平常的狀態

食餌浮上來

咬食下沈

當吃餌很兇時，可以一口氣拉起竿子，這樣在浮標沈下去時馬上揚竿，魚兒很少溜掉的。

長竿子可以使勁的拉，釣竿彎成半月形，和魚兒拉扯也是釣魚的趣味，但遇到黑鯛就不可強行揚竿，因爲黑鯛的拉力很強，又兇狠，可以慢慢的牽引上岸。要放誘餌時，最好離開魚群遠一點，因爲可能會驚嚇了魚群，反而收到反效果。

鮋魚

竿子5～6公尺

沈子六～一○號

接續環

鈎線5號三〇公分

勢子鈎十二號

鮋魚有很多種類，在深海場的是赤色，而在淺海處的鮋就帶有褐色。

其口大，頭亦大。在十二月到翌年的四月間產子，是胎生魚，這點和海鯽魚相似。

棲息在海藻茂盛的岩場，沒有群集，而是互爭地盤。

船釣時要利用有胴竿的魚具，又因其口大，所以它也是很容易釣到的。磯釣亦可，其釣具甚為簡單。

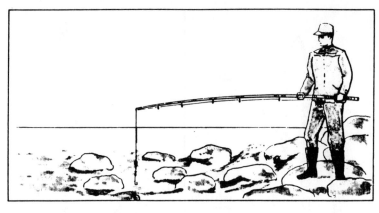

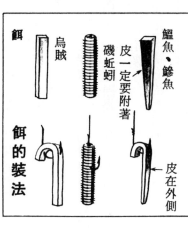

餌

烏賊

鰮魚、鰺魚

磯蚯蚓
皮一定要附著

皮在外側

餌的裝法

可在小圓石之間垂釣，鈎線以較短者為宜。以鰮魚（沙丁魚）或鰺魚的肉身為餌即可，這二種魚是每一種魚類都愛吃的魚餌。竿上下提動誘惑，魚兒就會上鈎了。

一個地點不可能釣到很多魚，因此要更換岩礁的漁場，又岩礁上長滿青苔，非常滑，脚要注意，以免發生意外。

61

藻魚

藻魚有各種種類，其共通點是，大口而貪食，什麼魚餌都好，因此鉤線要用粗一點的，沈子依深度而定，五十公尺的話用三十號的就夠了。

因為在深水釣，枝鉤要很多，最好使用母子猿環，較不會纏結。魚鉤使用鮭鉤。導線長，吃餌不明顯，故使用咬上就不容易讓其溜掉的鮭魚釣最有效。

要在岩磯上釣大魚，有一種所謂諸子釣法，諸子是一種魚類名稱

猿環

母子猿環

導線8號二〇〇公尺 先線6號

五〇公分

五〇公分

五〇公分

五〇公分

鉤線5號 二〇公分

鮭魚鉤十一號

三〇公分

三〇～八〇號

62

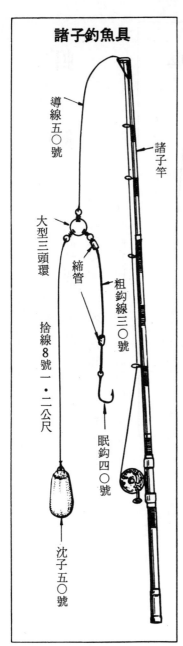

諸子釣魚具

導線五〇號

諸子竿

大型三頭環

締管

粗鈎線三〇號

捨線8號一・二公尺

眠鈎四〇號

沈子五〇號

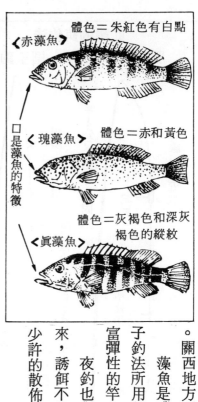

〈赤藻魚〉 體色＝朱紅色有白點

〈瑰藻魚〉 體色＝赤和黃色

口是藻魚的特徵

〈眞藻魚〉 體色＝灰褐色和深灰褐色的縱紋

關西地方稱爲九會魚的，也是屬於藻魚類。

藻魚是磯釣的魚類之中拉引力最強的，因此諸子釣法所用的竿尖和釣石鯛的相同，都是又堅靱又富彈性的竿。

夜釣也很盛行，放入誘餌就能引誘魚兒聚集上來，誘餌不是沙丁魚的碎肉，而是切大塊肉，一次少許的散佈沈入水中。

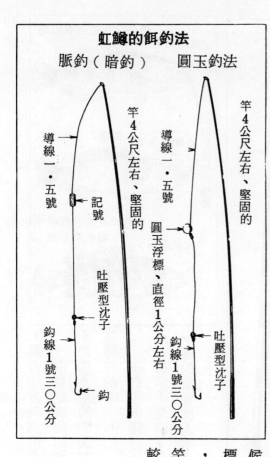

虹鱒的餌釣法

脈釣（暗釣）　　　圓玉釣法

導線一・五號

竿4公尺左右、堅固的

記號

吐壓型沈子

鈎線1號三〇公分

鈎

導線一・五號

竿4公尺左右、堅固的

圓玉浮標、直徑1公分左右

鈎線1號三〇公分

吐壓型沈子

竿4公尺左右、堅固的

虹

鱒

虹鱒是從美國輸入的，現在已經普及到全日本了，因為此種魚類成長快，孵化也很容易。

此種魚的釣法有很多種，其中一種是餌釣法，魚餌是使用塩澤卵（日本食品名）或鮪魚的切片。而在水流急的地方則使用脈釣法。此法是將食餌拋入幾乎靠近河底，在線上做一個記號，當記號振動的時候就揚竿，愈早愈好。而圓玉浮標釣法是使用在水流較緩的地方，當它抖動沉入水中之際就可揚竿。因為是養魚池放流的魚，故較容易釣。

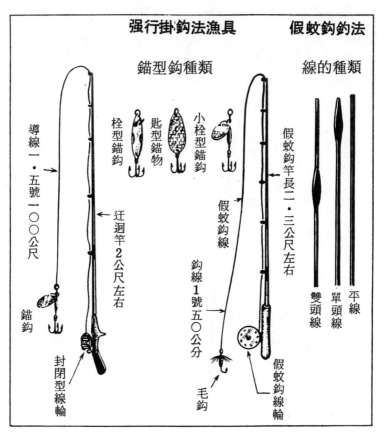

強行掛鉤法漁具　　　　假蚊鉤釣法

錨型鉤種類　　　　　線的種類

導線一・五號一〇〇公尺

小栓型錨鉤

匙型錨物

栓型錨鉤

假蚊鉤竿長二・三公尺左右

假蚊鉤線

迂迴竿2公尺左右

鉤線1號五〇公分

錨鉤

封閉型線輪

假蚊鉤線輪

毛鉤

雙頭線

單頭線

平線

虹鱒也會追逐錨鉤擬餌。使用此法亦能收到和餌釣法一樣的成績。使用捲線輪時，竿如圖囘轉九十度投入水中。竿左右搖動，用輪子很快捲線，用錨鉤的變化來引誘魚兒上鉤，而使用假蚊鉤法時，亦能利用毛鉤，這要使用粗的導線，把毛鉤甩飛出去。

鱒　魚

三・〇～三・六公尺

2號二線撚成三〇公分

導線〇・六號

記號

極小的圓玉沈子
鱒魚鉤9號

鉤線〇・四號三〇公分

比竿的全長
短三〇公分

鱒魚有二種，一種是天魚系的鱒魚，是琵琶鱒的陸封魚，另外一種是東北、北海道系的鱒魚，這是櫻花鱒的陸封魚。天魚系的鱒魚背上有朱色斑紋，釣法和性質幾乎沒有改變。

產卵在九月到十二月，產卵終了時，體瘦、色澤變暗、蒼老。但在三月時體力漸恢復，在水溫高的河川，回復得更快。

其最大者約三十公分左右，成長並不很快，這是膽小的魚警戒性很強。

竿是使用接續竿，以竿尖端之細軟者為佳。

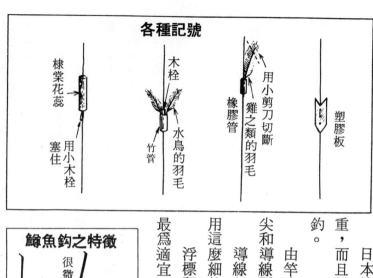

各種記號

用小剪刀切斷
雞之類的羽毛
橡膠管

木栓
水鳥的羽毛
竹管

棣棠花蕊
用小木栓塞住

塑膠板

鱒魚鈎之特徵

無倒鈎的鮎魚鈎亦可使用
很微小的倒鈎即可

日本沒有大的河川，竿長三・六公尺就夠了，太長的竿不但重，而且操作不方便。所謂「笨拙的長竿」這句諺語就是出於溪流釣。

由竿尖算起約三十公分，是由二線2號的線撚成的，是防止竿尖和導線不會發生纏結的手段。

導線使用○・六號，因為白天在清澄的河流垂釣中，假如不使用這麼細的線，魚兒就不會上鈎。

浮標記號如圖所示，有很多種類，棣棠花蕊對風的抵抗最小，最為適宜。將棣棠花的花蕊心用針穿通，將導線由此穿引過去，而後用小木栓固定起來。

釣鱒魚的食餌是利用塩澤魚卵、川蟲擬餌等；假如使用川蟲或塩漬魚卵當餌時，因為不容易裝得好，要使用鮎魚鈎較為適宜。

在這個季節，川鱒不會游到淺灘，主要

67

以釣深淵的魚為對象，故儘量用小的沈子，讓其自然下沈即可。到五月、六月時，淺灘也會游上一些鱒魚，這時候就以餌釣較有利。

此時操作竿是使其與水面成直角垂直，導線鬆頓時就不容易釣上。

正常移動的浮標記號忽然橫走，或浮上沈下時就要在瞬間揚竿。因為浮標記號很小，不太可靠，看見有比較清晰的動靜，要以極快又小的動作、尖銳的迅速揚竿，因為假如動作太大，可能會纏上河旁的樹枝。

四月

海：鮊、花鯽、鯛、魠魚、
勢子魚、藻魚、鮋、鰈
、海鯽、鰮魚等種類。

河：川鱒、嘉魚、飽鮒、泥
鰍、非洲仔等魚類。

春日正暖的垂釣

經過三寒四暖的天候之後，就是充滿春陽的四月了。東京方面，三月的平均溫度是七度，而四月就上昇到十五度左右了。

在河川方面，這時候就正式可以乘船駛向水鄉了，釣魚人乘坐的「銀鱗號」來往穿梭著。鮒魚雖以盛夏為季節，但四季皆可垂釣。鮈鮒的活動也跟著水溫的上昇逐漸熱烈，正式起來。

還有泥鰍也從冬蟄之中醒來，在泥底上享受陽光，鰷魚也在它上面悠然地游泳著。

在海場方面，深水處的魚類從冬天的禁固中解放出來，黑鯛在這個時候隨著海浪游進了房州竹岡等地，在瀨戶內方面，鯛魚也逐漸移向淺水處。

70

釣若鷺魚的根據地、毘沙門

若鷺魚也是很有趣的魚，這種魚冬天可以釣，這個時期在淺水處也可以釣到，而其微妙的魚訊也令人振奮。

鯢魚的適溫在十三度左右，這時候正好是最恰當的吃餌時期吧！用手抄網也算是釣魚嗎？這也許是沒有興味釣魚的人說的話吧！釣魚有「釣」的趣味所在，用手抄網抓魚也有它的樂趣呢！

71

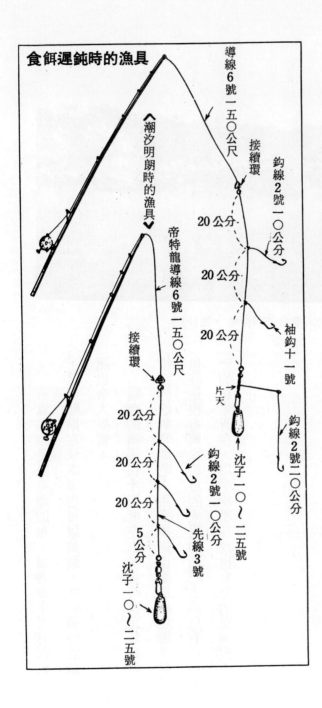

食餌遲鈍時的漁具

《潮汐明朗時的漁具》

導線6號一五〇公尺

接續環

鈎線2號一〇公分

20公分

20公分

20公分

袖鈎十一號

片天

鈎線2號二〇公分

沈子一〇～二五號

帝特龍導線6號一五〇公尺

接續環

20公分

20公分

20公分

5公分

鈎線2號一〇公分

先線3號

沈子一〇～二五號

鮎魚

鮎魚可磯釣亦可船釣，是釣者非常熟悉的魚，此魚不善游動，棲息在海藻茂盛的岩石地，以管蟲類和貝類爲食物。口小，囓食性強，不會一口吞下食餌，牙齒很堅硬，初看之下，好似河豚的牙齒。這種

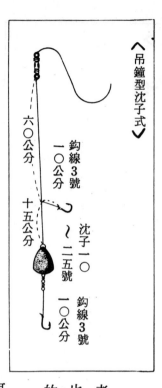

〈吊鐘型沈子式〉

六〇公分

鈎線3號
一〇公分

十五公分

沈子一〇
～二五號
鈎線3號

一〇公分

口小，囓食的性質可說是釣鮎魚的特徵了。

魚餌很容易被鮎魚偷去，而且又在深水處，故枝鈎要多，這樣假如被吃了一個食餌，還有另外幾個可派上用場。

如圖所示，吊鐘型是標準的漁具，通常都用這個來釣。但假如吃餌遲鈍的場合，使用片天式的漁具較為有效。鈎線可以稍微觸著河流滑行。

導線儘可能使用不會伸縮的，因為揚竿的時候，假如伸長過多，就不能敏銳的配合魚兒的就餌。需要長導線的深水釣時，必須注意到這一點。

因此，竿方面，其尖端的竿選用堅硬者為宜。沈子是使用茄子型為主，淺水處也有人使用吊鐘型沈子。這些都是釣鮎魚的老樣式。

至於食餌，磯蚯蚓亦可，不過最好的餌子。蛤仔肉最好在現場剝，冷凍的蛤仔

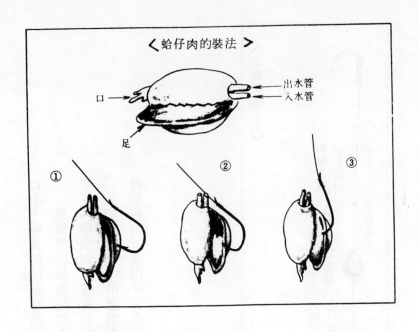

<　蛤仔肉的裝法　>

出水管
入水管
口
足

① ② ③

肉也很好。可以準備一袋左右的蛤仔肉放在冷凍

箱，當做預備餌之用。其裝法如圖所示。由其堅

強的足部穿通足裝蛤仔肉的訣竅。

釣�魚是神經質的釣法，當魚兒咬餌時就馬

上要揚竿，因為當釣線不緊張鬆弛時，是釣不到

魚的。

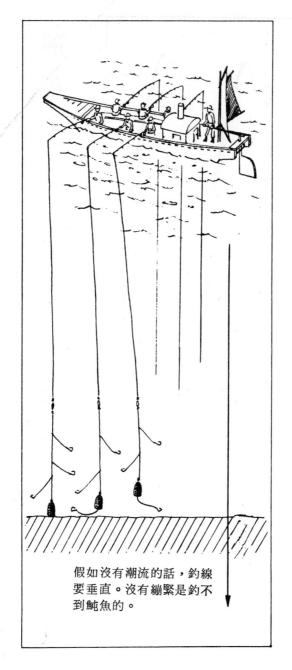

假如沒有潮流的話，釣線
要垂直。沒有繃緊是釣不
到�têm魚的。

遍羅魚

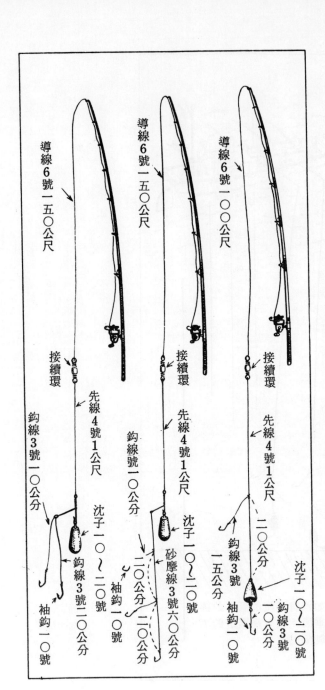

這是不太令人喜歡的魚，顏色太鮮艷，但味道不好，又有小刺，握著時滑溜溜的，這些都是人家討厭的理由。

但是換個地方的話……，在山口縣的遍羅魚所做的生魚片味美，

導線6號一五〇公尺

導線6號一五〇公尺

導線6號一〇〇公尺

接續環

接續環

接續環

先線4號1公尺

先線4號1公尺

先線4號1公尺

鈎線3號一〇公分

鈎線號一〇公分

鈎線3號二〇公分

沈子一〇～二〇號

鈎線3號一〇公分

沈子一〇～二〇號

沈子一〇～二〇號

砂摩線3號六〇公分

鈎線3號二〇公分

鈎線3號一〇公分

一五〇公分

沈子一〇～二〇號

袖鈎一〇號

袖鈎一〇號

二〇公分

二〇公分

二〇公分

袖鈎一〇號

袖鈎一〇號

袖鈎一〇號

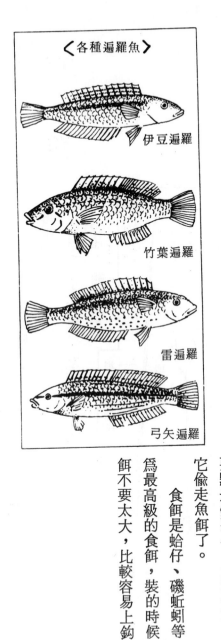

〈各種遍羅魚〉

伊豆遍羅

竹葉遍羅

雷遍羅

弓矢遍羅

非常珍貴。

其性質也是屬於囓食系統的魚類，不會一口吞下魚餌，雖是小魚，却有尖銳的牙齒，就是用來釣鯛魚的蝦餌，它也輕而易舉的吃下去。大的話還好，可以上鈎，就是因為它小，不容易上鈎，專門偷走魚餌。

釣遍羅沒有專門的釣法，其要點是鈎要小，大型鈎就祇有讓它偷走魚餌了。

食餌是蛤仔、磯蚯蚓等，此為最高級的食餌，裝的時候，食餌不要太大，比較容易上鈎。

77

草魚

此魚係長江流域重要的養殖魚，因此，無固定的釣魚期，四季皆可垂釣。

棲息在水草繁茂的溫水處，雖然它是草食性，但對小動物的活餌，有時亦能捕食。

其釣法有浮標和拋底釣法兩種，前者以草為餌，後者利用活餌，釣法和鯉魚的大致上相同，但因草魚體型大，故釣具較粗。

浮子釣法

導線四—五號

大型浮子

桿用捲線器或五公尺的連接桿

拋底中層釣法

導線六號

40～60公分

16公分

鉤線三～四號　三頭環

16公分

使鉤能到中層的長度

九號

30公分

上層鉤

臥型浮子　小型浮球

鉤線 3～4 號　1～2公分

加蛹粉的線餌球

裝餌法

結河邊的嫩草葉

順浮子力的沉子

三頭環

25公分

鉤伊勢尼丸　海津五～八號

78

非洲仔

原產北美洲，這是一九六〇年由日本皇太子從芝加哥水族館帶回日本，此為移殖亞洲之始。

性不喜強光，群游於陰影隱暗處，對活餌很敏捷，冬季移棲水深處，但在盛期可浮至水深三〇公分處，最活躍為四～六月。

此魚因歷史不很長，有關其釣法現亦正在研究中，不過，台灣有人用釣吳郭魚的「土」釣法來釣非洲仔，聽說效果也不錯。

・裝餌法・

糞蟲

毛蝦

練餌

河內鯽魚用浮子二〇公分前後

河內鯽用直插式

導線一・五～一號

辣椒型浮子

＜懸垂式＞

＜雙鈎法＞

河內浮子

板沈子（將沈子分上下）

小沈球

雙頭線架

25公分

30公分

鈎線 25公分

桿先調子 3.3～4.5公分陸上 2.7～4.5公分

沈子要輕以便下沒慢速

板沈子反撚器

鈎線 0.8～0.6號 20～25公分

伊勢尼鈎袖型五～八號

79

鯔魚

乙烯合成樹脂片

魚皮

乙烯合成樹脂片

空釣的原理

此部份要粗長，使鯔魚誤認為魚餌

鯔魚俗名沙丁魚。釣者非常熟悉的沙丁魚有二種，一種是正鯔魚，有黑色斑點，最大的可達二十五公分。另外一種是鯤鯔魚，這種也有人釣，但大都做為鰹魚、小金槍魚、鯖魚等的重要魚餌。其頭短胖，是它的特徵，一看就知道。

其釣具的特徵是魚鈎的數目，將近十支鈎掛在魚線上，鈎是發著銀色的流線型。也有人把此鈎的流線軸放平，使其發著光。鯔魚看到這個，就會誤認為食餌而搶著游過來吃了。也有把乙烯合成樹脂切成

80

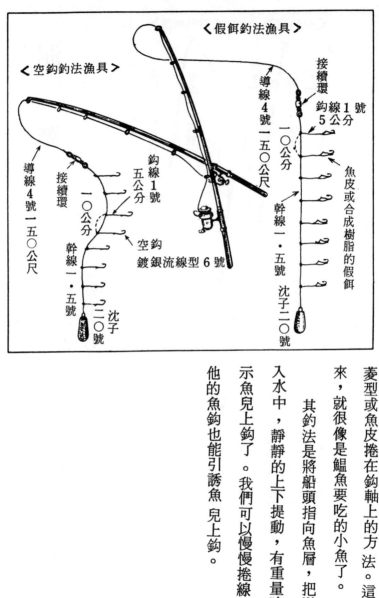

＜假餌釣法漁具＞

接續環

鈎線1號
5公分

導線4號一五〇公尺

一〇公分

魚皮或合成樹脂的假餌

幹線一・五號　沈子二〇號

＜空鈎釣法漁具＞

導線4號一五〇公尺

接續環

鈎線1號
五公分

一〇公分

空鈎
鍍銀流線型6號

幹線一・五號

沈子二〇號

菱型或魚皮捲在鈎軸上的方法。這樣看起來，就很像是�魚要吃的小魚了。

其釣法是將船頭指向魚層，把導線放入水中，靜靜的上下提動，有重量時就表示魚兒上鈎了。我們可以慢慢捲線，使其他的魚鈎也能引誘魚兒上鈎。

泥鰌

泥鰌在冬季期間，是鑽入泥穴中渡過的，它能掘洞，水乾涸時，它會潛伏在泥穴中。

到了四月時，泥鰌從冬眠中醒來，跑出了泥穴。這正是釣泥鰌的時期。產卵是在七月到八月間。

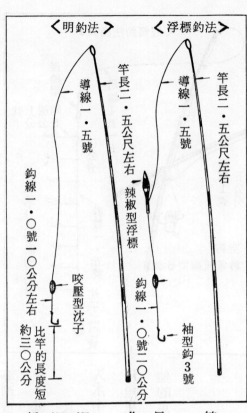

〈明釣法〉

導線一‧五號

竿長二‧五公尺左右

鉤線一‧〇號一〇公分左右 比竿的長度短 約三〇公分

咬壓型沈子

〈浮標釣法〉

導線一‧五號

竿長二‧五公尺左右

辣椒型浮標

鉤線一‧〇號二〇公分

袖型鉤3號

釣泥鰌的準備很簡單。竿子和導線不必特別講求。極言之，有線、竿、和魚鉤、食餌就能釣了。大都在細長的河流裡，故不須要長竿，短竿操作起來就很方便了。

而釣泥鰌時，直感釣法是看見有泥鰌的地方，就靠近去，把食餌丟在泥鰌前面約五公分到十公分的地方，靜靜的等它上鉤。

82

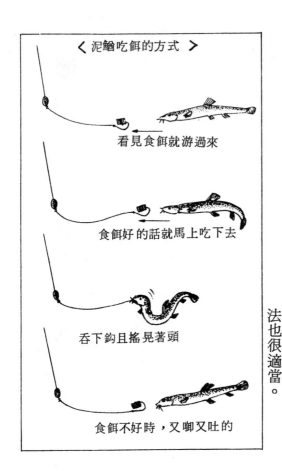

〈 泥鰍吃餌的方式 〉

看見食餌就游過來

食餌好的話就馬上吃下去

吞下鉤且搖晃著頭

食餌不好時，又唧又吐的

法也很適當。

以廣泛探測，較為便利。稍有水流的場合，使用浮標釣

而河水混濁不清時，就利用浮標釣法。浮標釣法可

可再靠近，以免它多受驚逃跑。

泥鰍看到食餌就會接近，游上來吃餌，這時人就不

當魚訊傳來時，可以輕輕

拉動竿子，慢慢拉靠近身邊過

來。但釣上來的時候，要快一

點將它解脫，免得線鉤纏結起

來。而食餌可用蚯蚓穿在鉤尖

即可。

< 釣箆鮒的漁具 >

導線1號

箆式浮標

板型沈子

鉤線一五公分

圓環

鉤線○・八

箆鮒鉤五號

號二○公分

箆鮒魚

箆鮒魚是改良品種。俗稱竹鯽魚。明治時代，有人在河中看到一種魚體平坦的鯽魚，感覺奇怪，就加以繁殖。這種魚成長快，魚體好看，價錢也不錯，最大者可達四十公分。就這樣利用鯽的變異型，而固定了品種。

從前，這種魚的垂釣盛行在關西方面，後來放流到關東的各條河川，山上湖也有，因而擴展到全日本。

箆鮒魚的一個特徵是，植物食的食性很強，其魚鰓細小，能分解水中的水和養分。因此，混濁的地方，對箆鮒魚來講並不是好居所。

而釣此魚的用具就如圖所示，要釣箆鮒魚的人，這些道具是有必要齊全的。還有，圖上沒說到的，假如想要有好成績的話，最好準備一・八公尺、二・七公尺、三・六公尺，這三種長度不等的釣竿。

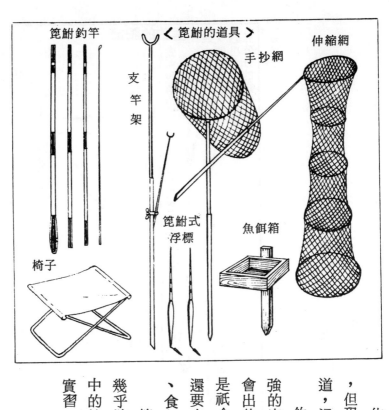

篦鮒釣竿

＜篦鮒的道具＞

支竿架

手抄網

伸縮網

篦鮒式浮標

魚餌箱

椅子

依個人的習慣不同，有的人用不慣竹竿，但現在有一種玻璃纖維竿，很有釣魚的味道，這個我想大家都不會反對的。

釣篦鮒魚是很特殊的，釣魚的本身有很強的完成度，兼用其他的釣竿時，就不能體會出釣此魚的樂趣。漁具看起來很簡單，可是祇合乎其尺寸還不算是釣篦鮒魚的準備，還要有十分的調節工夫才行。這就是指沈子、食餌和浮標之間的平衡而言。

篦鮒式浮標的調整，就如圖所示，使其幾乎沈到水底。首先，要知道裝餌和沈落水中的情況，這個調節，可以在自家的洗澡間實習。

垂釣的調節

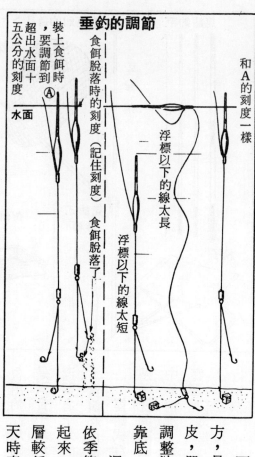

和A的刻度一樣

食餌脫落時的刻度（記住刻度）

食餌脫落了

裝上食餌時，要調節到超出水面十五公分的刻度

食餌脫落時的刻度（記住刻度）

水面

浮標以下的線太長

浮標以下的線太短

而水深的調節，如圖的點線右方，是在現場做的。下鉤鉤的是橡皮，單鉤靠底或雙鉤靠底時，都要調整沈子和短的鉤線，使兩方都能靠底。

還有，就是鯿鮒魚泳層，這是依季節和氣候而有不同。總體上說起來，夏季期間較高，冬天時的游層較低。春秋二季是在中間，而陰天時高，晴天時低。

冬天時期，鯿鮒魚差不多不用嘴巴，不吃餌。鉤線可以如圖最右的方法，沈子和鉤線都在棚底。春秋時

86

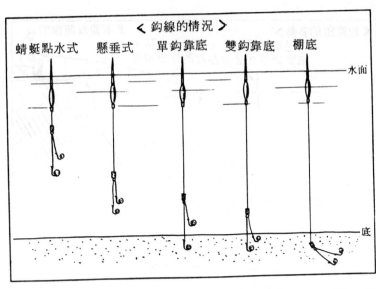

＜鉤線的情況＞

蜻蜓點水式　懸垂式　單鉤靠底　雙鉤靠底　棚底

水面

底

可以用單鉤靠底，但要依當日氣候而變，可以上昇或下降。

夏季時可以由中下層處著手，是該上昇或該下降要依當時情況而定，變化宙層時，大約要以十公分爲刻度，不要小氣以一公分爲度。

食餌是蕃藷和馬玲薯的捏塊。將其捏成耳垂般的穩固，差不多用小指頭尖那麼大的魚餌裝鈎，然後朝正前面拋出，假若差了三十公分，就要重新再拋。竿的尖端不要受風的影響，不要使其沈入水中。

浮標的動靜很微妙，輕輕柔柔的，這時要立即揚竿，像打波浪那樣輕快的舉起來卽可。

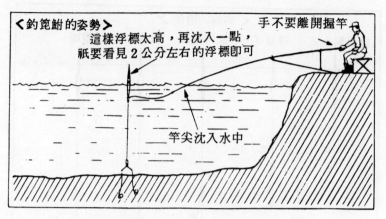

〈釣筏鮒的姿勢〉

這樣浮標太高，再沈入一點，
衹要看見2公分左右的浮標即可

手不要離開握竿

竿尖沈入水中

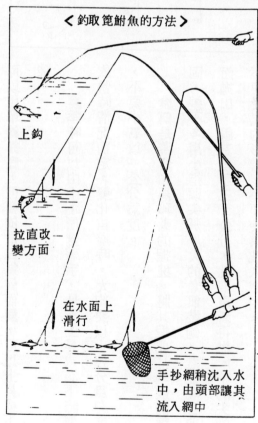

〈釣取筏鮒魚的方法〉

上鉤

拉直改
變方面

在水面上
滑行

手抄網稍沈入水
中，由頭部讓其
流入網中

五 月

海：勢子魚、白鱓魚、青鱔
魚、石首魚、黑鯛、鱧
魚、魨魚、大鯛、幼鰤
魚、鯖魚等。

河：鱒魚、嘉魚、篦鮒魚、
虹鱒、真鮒魚等。

忙著出海釣大鯛的漁夫

五月是春釣的盛期，充滿綠意的溪流，躲在深淵的川鱒也游到淺灘來了，這正是它們鱒魚的活動期。

天然產的鮎魚也已經開始從河口溯流而上了，六月的解禁期已經快來臨了。萬物都甦醒過來了，大地充滿著生的喜悅。

對人類來說這是最快適的季節，對魚來說，這也是非常快樂舒適的氣候。

這時的平均溫度大概在十八度左右，比四月高了一點，感覺非常溫暖。這和秋天的清爽又有一點不同，總覺有穩重、濕潤，這是五月的特徵吧！

在海上，釣鯛魚已進入盛期，在大部份的場所，鯛魚的季節在春天或秋天。

90

適於拋釣嘻魚的海岸

在外海，也有一些地方的盛期是在冬天，但在全體看起來，春、秋才是適宜的季節。其中就屬大鯛最多了。

超過三公斤的大魚，都沿著岩礁從外海的深場游到灣內來，釣魚的人都技癢，躍躍欲試了。

鯖魚也逐漸可以釣了，用沙丁魚的碎肉來誘惑鯖魚，可是這個月可以大書特書的該是拋投釣季節的開幕。

白鱸成群結隊的接近海岸，現在可不必像秋天那樣要靠近才能釣，祇要線長一〇〇公尺就好釣得很，石首魚（黃花魚）也出籠了。而實施夜釣，也不必忍受寒冷的氣候了。

白鱚魚

白鱚的船釣

• 單手拋投時 •

• 淺水時 •

導線3號一〇〇公尺

片天

沈子一五～二〇號

幹線2號四〇公分

鉤線1號一〇公分

袖鉤6號

接續環

串珠

袖型鉤6號

串珠

茄子型接續環

沈子六～一〇號

白鱚的船釣是很流行，很受人歡迎的。其釣法看起來很簡單，事實上很困難。如圖所示，黑竿是用在淺水處的，儘可能還是用長竿比較有利。海深和竿的長度相同時，容易放出去，同樣的也容易收回。

左邊是深水場用的，魚鉤數目較多，亦可用拋投牽引法。

白鱚亦可用拋投釣法來釣，如下頁的漁具，就是用在平坦砂底的

92

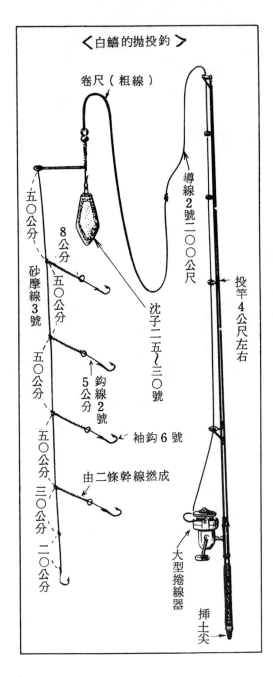

＜白鰭的拋投鈎＞

卷尺（粗線）

導線2號二〇〇公尺

投竿4公尺左右

五〇公分

8公分

五〇公分

砂摩線3號

沈子二五～三〇號

五〇公分

鈎線2號

5公分

五〇公分

袖鈎6號

由二條幹線撚成

五〇公分、三〇公分、二〇公分

大型捲線器

挿土尖

有利裝備。由大型的強力捲線器和四公尺左右的投竿所組成，力線可以用卷尺的粗線，按照粗細順次下來，不但能省力氣，其拋投出去的距離也比較遠。

其拋投的方法下頁所示，使用過肩法，容易控制，並不困難。當線飛出去時，捲線是一個問題，要注意不可讓線掉入捲線軸的隙溝裡。

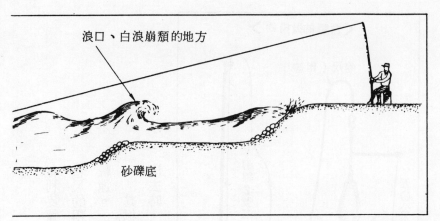

浪口、白浪崩頹的地方

砂礫底

撚公繩的做法

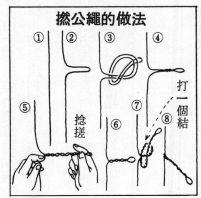

① ② ③ ④

捻搓

⑤ ⑥ ⑦ ⑧

打一個結

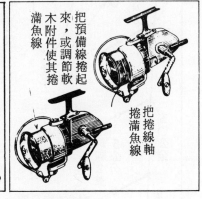

把預備線捲起來，或調節軟木附件使其捲滿魚線

把捲線軸捲滿魚線

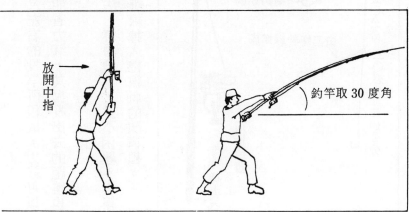

放開中指

釣竿取 30 度角

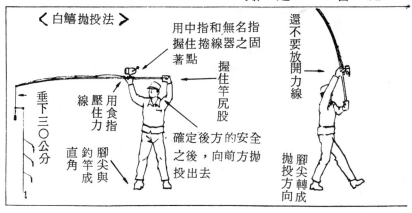

〈白鱚魚的拋投法〉

拉引魚線、到砂礫底停止

砂地　　砂礫底　　砂地

而且用砂摩線撚搓成的父繩枝線，不管飛行多遠，也不怕會纏結起來。

魚春天在遠處，秋季就在近處，如圖所示，用牽引法來探知魚兒的泳層。

〈白鱚拋投法〉

石首魚

石首魚和白鱚一樣，都是非常接近海岸的魚，因此，它也成了拋投釣的對象魚。石首魚俗名黃花魚，體長最大者可達四十公分左右。

釣此魚的裝備有一點特殊，但也是非常合理的。它要利用圓盤型沈子，因為在潮流很快的海釣時，可以避免沈子的旋轉，而用串珠固

導線4號二〇〇公尺

鈎線4號二〇公分

串珠

四〇公分

先線一二號

四〇公分

二〇公分

茄子型接續環

圓盤沈子二五～三〇號

卷尺粗線一二～四號

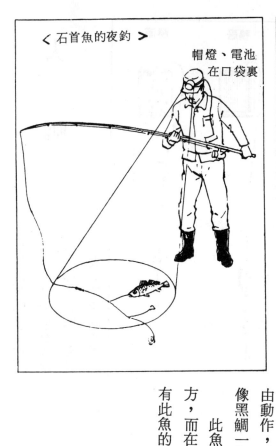

< 石首魚的夜釣 >

帽燈、電池
在口袋裏

松葉軸針

定松葉軸針的方法也很獨特。

食餌是使用磯蚯蚓，魚兒較喜歡吃，有時候亦可利用秋刀魚的切片。大都以夜釣爲主，但海水混濁時白天也會吃餌。

夜釣時，使用頭燈的話，兩手可以自由動作，稍微照一照海面也無妨，它不會像黑鯛一樣的逃走。

此魚的據點在岩與岩之間有砂地的地方，而在普通海岸，波浪沖激所成的溝也有此魚的踪跡。魚訊強烈明顯。

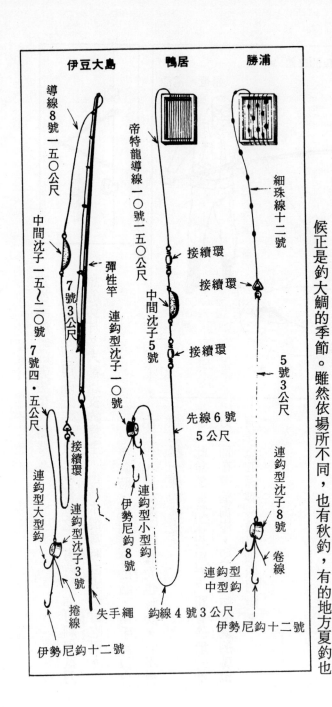

大鯛

能稱爲大鯛的才是眞正的鯛魚，有很多類似的鯛魚，但最大者可達九十公分的祇有此種大鯛魚。

此魚產卵是在四、五月，此時會從外海游入內海的淺海場，這時候正是釣大鯛的季節。雖然依場所不同，也有秋釣，有的地方夏釣也

伊豆大島

導線8號一五〇公尺

中間沈子一五〇～二〇號・7號四・五公尺

7號3公尺

彈性竿

接續環

連鉤型大型鉤

連鉤型沈子3號

捲線

伊勢尼鉤十二號

失手繩

鴨居

帝特龍導線一〇號一五〇公尺

中間沈子5號

連鉤型沈子一〇號

連鉤型小型鉤

伊勢尼鉤8號

鉤線4號3公尺

勝浦

細珠線十二號

接續環

接續環

接續環

先線6號5公尺

5號3公尺

連鉤型沈子8號

卷線

連鉤型中型鉤

伊勢尼鉤十二號

98

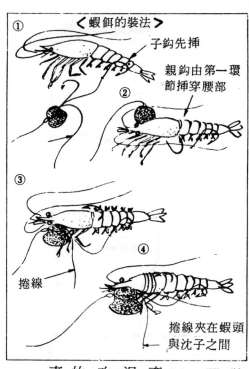

＜蝦餌的裝法＞

① 子鈎先插

② 親鈎由第一環節插穿腰部

③ 捲線

④ 捲線夾在蝦頭與沈子之間

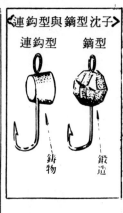

＜連鈎型與鏑型沈子＞

連鈎型　鏑型

鑄物　鍛造

行，但能稱爲季節的大概在春秋兩季。

釣這些鯛魚的主力食餌是活的蝦肉，在不容易得到蝦的地方，烏賊餌亦可。用蝦釣的稱爲蝦餌鯛，用烏賊釣的稱爲烏賊鯛。

不管用什麼餌，都是用連鈎型和鏑型沈子。

釣法大約可分三種。有勝浦地方使用的細珠線、有鴨居地方使用的中間沈子的立釣，和大島等地方使用的彈性竿。它們各有特徵。

使用細珠釣時，沈子到底，手握著上下牽動，魚吃餌情況好時，魚訊明顯。吃餌情況不佳時，魚訊就很細微了。手還需四、五次的抖動來偵查魚訊。使用細珠線在有潮流的海水時，線不受潮水的影響，職業釣者很喜歡用此種釣法。

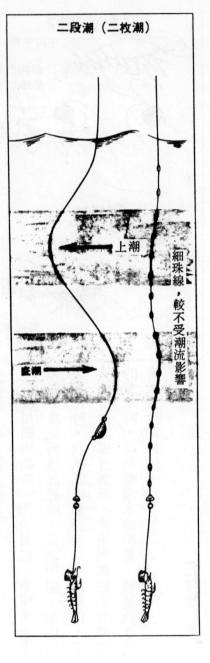

二段潮（二枚潮）

上潮

底潮

細珠線，較不受潮流影響

立釣是適合於有風浪的海釣法。將魚線沈入海底，連續二、三次的上下抖動，以引誘鯛魚，拉上五公尺時就要重新沈水了。釣大鯛大都用手釣直感法。不過，其中也有用彈性竿釣的。

這是用釣小鯛的彈性竿而將其大規模化。這在確定的水深時很有效果。它沒有捲線輪釣竿的沈重，能很輕快的揚竿。

100

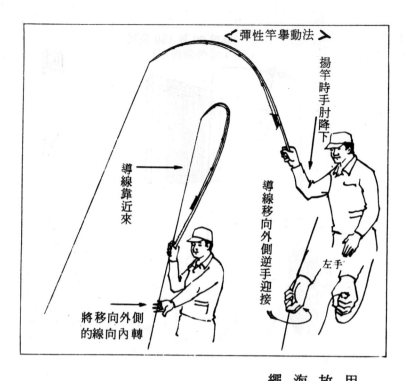

〈彈性竿舉動法〉

揚竿時手肘降下

導線移向外側逆手迎接

左手

導線靠近來

將移向外側
的線向內轉

　彈性竿揚竿是要從容不迫，手肘下沈，用腕力來支持，假如支持不住時，可將竿子放伸到海中，用失手繩來幫助即可。魚碰到海底時就不能再下潛了，這時我們就可以收繩揚竿。拉引大鯛是要爽快，也要纖細。

101

鯖　魚

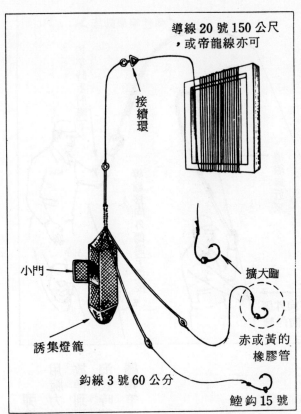

導線 20 號 150 公尺，或帝龍線亦可

接續環

小門

誘集燈籠

擴大圖

赤或黃的橡膠管

鯉鈎 15 號

鈎線 3 號 60 公分

釣魚的人所釣到的鯖魚有二種，一種是胡麻鯖，一種是眞鯖魚，而釣的方法倒沒有什麼差別。

用市場上買的沙丁魚做魚餌，或誘集釣法，或假餌釣法皆可。在此祇介紹最普通的誘集燈籠釣法，以供各位「姜太公」參考。

圖中像籠子的東西稱爲誘集燈籠，裡頭放入沙丁魚的碎肉，從金屬線的縫隙透出的魚腥味，可以引誘鯖魚。其下放置有空鈎。

把燈籠沈入我們預先測定好了的深度，然後上下抖動，魚線上傳來拉引的力量時，即表示鯖魚吃餌了，它是來勢兇兇的魚，魚訊強烈、迅速。假如拿不近身旁，就表示它和周圍的人的漁具糾纏在一起。

102

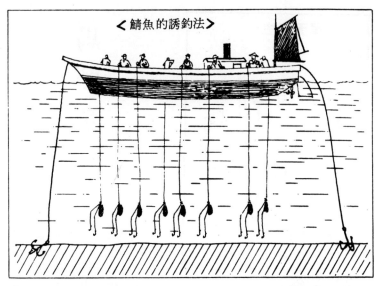

＜鯖魚的誘釣法＞

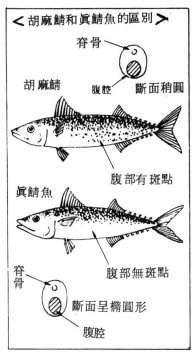

＜胡麻鯖和眞鯖魚的區別＞

胡麻鯖

脊骨

腹腔

斷面稍圓

腹部有斑點

眞鯖魚

腹部無斑點

脊骨

斷面呈橢圓形

腹腔

一隻鯖魚上釣時，就不可放著不管，一定要揚竿，而釣二隻三十公分左右的鯖魚時差不多要汗流夾背了。因此，釣不到一、二隻鯖魚，裝餌和釣魚又需要費心的情況下，再喜歡釣鯖魚的人也會感到厭倦。

馬頭魚

馬頭魚頭大方型，口較大有細齒，全年都有漁獲，但以初夏至秋季較為旺盛。馬頭魚常將魚身一半埋在砂中，捕食時常頭往下倒立。餌以蝦、砂蟲、烏賊、肉片等。分布在散佈有岩礁根及富有起伏的海底。

馬頭魚常常將魚身一半埋在砂中，水深一〇〇～一五〇公尺為黃馬頭，六〇～一〇〇公尺為紅馬頭，四〇～六〇公尺為白馬頭棲居為多。

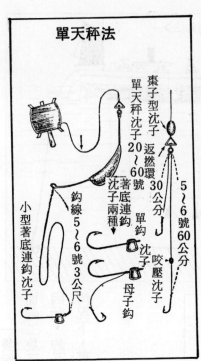

單天秤法

棗子型沈子

單天秤沈子20～60號

返撚環30公分

5～6號60公分

著底連鉤沈子兩種

鉤線5～6號3公尺

單鉤

沈子

母子鉤

咬壓沈子

小型著底連鉤沈子

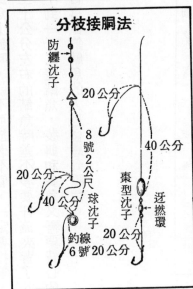

分枝接胴法

防纏沈子

20公分

8號2公尺

20公分

40公分

40公分

釣線6號20公分

球沈子

棗型沈子

迅撚環

20公分

20公分

六 月

海：白鱔、鯵、烏賊、鯛、
鱲魚、海鰻、石首魚、
黑鯛、鱸、石鯛、雞魚
等。

河：鮎魚、鱒、嘉魚、鱲魚
、長臂蝦等。

梅雨季正是溪流釣的好時機

到六月的時候，天氣就不好了，因爲進入了久下不停的梅雨季，梅雨季是在六月十日左右，但是雖然有雨，風平浪靜的日子也很多，適宜垂釣。不要因雨而氣餒，再說此時正是磯釣和溪流釣的絕好時期。

石鯛整年都可釣，但以這個時期最容易上鈎。產卵的前後覓餌很兇，正好是六月的這個季節。石垣鯛也是鯛之一種，其適水溫稍比石鯛高一點，因此這個季節的石垣鯛也漸漸出籠了。

防波堤周圍的黑鯛也開始可以釣了，靜靜的垂釣，說不定拉上來的是這種大魚呢！不管如何，風平浪靜、穩定的海面是會令釣者感到慶幸的。

溪流方面也漸入佳境了，下雨可以減低魚的視力，警戒心很強的川鱒，現在也很簡單的就上。

在防波堤夜釣黑鯛

鈎了。夏天時，魚的覓餌時間都在早晨或傍晚，梅雨期間垂釣的話，在白天的可能性較高。

棲息在源流的嘉魚也逐漸的出籠了，川釣方面不可忘記的是，鮎魚（香魚）也解禁了。雖然此時魚體並不很大，但隨著日子的過去，鮎魚漸漸長大，當初天寒時不能做的友釣法（即用鮎魚釣鮎魚的釣法），現在也可以行得通了。

船釣方面，雞魚等魚類也不壞，大部份的魚類都可以釣，還有，川釣時，長臂蝦也是一個理想的對象。

烏賊

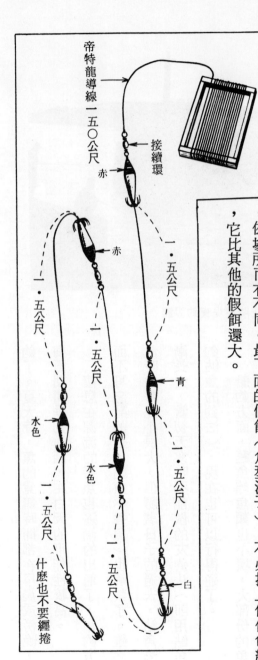

帝特龍導線一五○公尺

接續環

赤

一‧五公尺

赤

一‧五公尺

青

一‧五公尺

水色

一‧五公尺

水色

一‧五公尺

白

一‧五公尺

什麼也不要纏捲

在六月釣到的烏賊不太好，體型可愛，稱之爲菱烏賊。這不是有甲殼的墨烏賊，而是槍柔魚，釣期一直繼續到八月左右，到秋天時，烏賊就完全成長了。

它在海的中層，據估計大概有六十公尺到九十公尺左右。釣烏賊時，使用圖上的道具。生製的假餌捲上色線，其色有青、赤、白等色，依場所而有不同。最下面的假餌（角型沈子），不必捲上任何色線，它比其他的假餌還大。

108

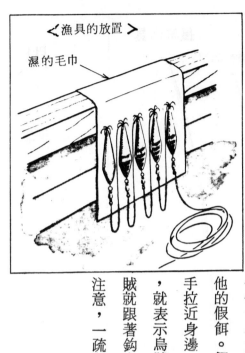

<漁具的放置 >

濕的毛巾

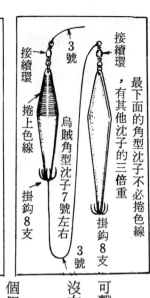

最下面的角型沈子不必捲色線

，有其他沈子的三倍重

接續環

3號

接續環

捲上色線

烏賊角型沈子7號左右

掛鉤8支

3號

掛鉤8支

導線粗的越容易操作。最上面的假餌之上五公尺處，

可繫上三十號左右的中間沈子。因為太深或有潮流的話，

沒有繫上，魚線管會不穩定。

釣烏賊時，首先要從線框架上解下漁具，從最下面一

個假餌（角型沈子）開始，慢慢沈入水中，接著再放下其

他的假餌。假餌碰到海底時，要趕快拉上來，再慢慢用雙

手拉近身邊。假如運氣好的話，拉上來的手感到增加重量

，就表示烏賊上鉤了，這時不要急慌，慢慢的拉上來，烏

賊就跟著鉤上來了。假餌上的掛鉤沒有倒鉤裝置，所以要

注意，一疏忽就會讓它跑掉。

109

黑　鯛

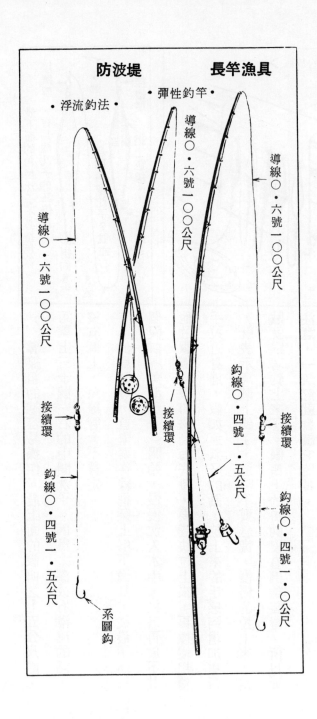

防波堤　長竿漁具

・浮流釣法・

・彈性釣竿・

導線〇・六號一〇〇公尺

導線〇・六號一〇〇公尺

導線〇・六號一〇〇公尺

接續環

接續環

接續環

鈎線〇・四號一・五公尺

鈎線〇・四號一・五公尺

鈎線〇・四號一・〇公尺

系圖鈎

黑鯛這種「名魚」，很意外的棲息在靠近海岸的地方，外海等地方反而很少，內彎等地却較多。最大者可達五十公分，釣到的很多都在三十公分以內。

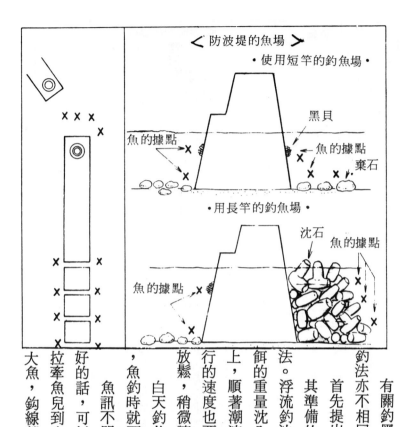

< 防波堤的魚場 >

·使用短竿的釣魚場·

黑貝

魚的據點

魚的據點

棄石

·用長竿的釣魚場·

沈石

魚的據點

魚的據點

有關釣黑鯛的方法很多，依地方之不同，其釣法亦不相同，現在祇寫出其常見的釣法。

首先提出來的是防波堤的釣法。

其準備的道具是浮流釣竿和彈性竿之二種釣法。浮流釣法不繫上沈子，任潮水飄流，祇以食餌的重量沈入水中的釣法。把所有的道具帶在身上，順著潮流的方向步行下去，潮流快的話，步行的速度也要快才行。魚的游層高時，步伐可以放鬆，稍微讓魚餌飄浮即可。

白天釣此魚時，可看見魚線的抖動而知魚訊，魚釣時就要靠手上的感覺來揚竿了。

魚訊不明顯，時有時無的話，拉拉看，運氣好的話，可以上鉤，利用竿的細韌彈性，適當的拉牽魚兒到身邊來，用手抄網撈取之。不管什麼大魚，鉤線都無法單獨承擔，何況是黑鯛呢！

111

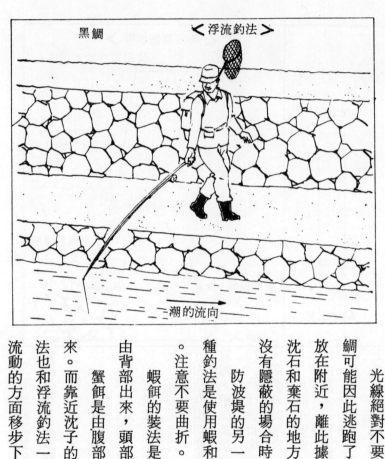

黑鯛

＜浮流釣法＞

潮的流向

光線絕對不要向著海面，因為對光敏感的黑鯛可能因此逃跑了。防波堤付有黑貝類，魚線可放在附近，離此據點時，就要空手而回了。放有沈石和棄石的地方，也可以用長竿子鈎。總之，沒有隱蔽的場合時，就沒有黑鯛的踪影。

防波堤的另一種釣法是使用蝦和蟹為餌。食餌的裝法如圖所示。這種釣法是使用蝦和蟹為餌。食餌的裝法如圖所示。注意不要曲折。

蝦餌的裝法是從甲冑之下的環節腹部穿過，由背部出來，頭部用線綁結。

蟹餌是由腹部將鈎穿進去，鈎尖由甲殼處出來。而靠近沈子的足部要用線捲綁起來。這種釣法也和浮流釣法一樣，牽動著竿尖，一面往潮水流動的方面移步下去。主要是放鬆的把食餌放下

112

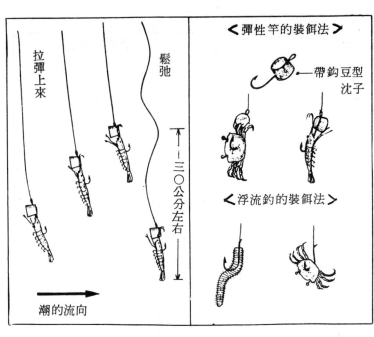

<彈性竿的裝餌法>

帶鉤豆型
沈子

<浮流釣的裝餌法>

拉彈上來

鬆弛

三〇公分左右

潮的流向

去，魚兒就會來吃，而白天我們可以由釣線的收緊而知魚訊，但晚間垂釣時，就要靠拉動的彈力來測知魚訊了。這種釣法是當黑鯛在海底時較爲有效。

而磯釣是以蛹爲餌的背鰭釣法，將蛹蟲裝在空罐裡，用木片弄斷來裝餌。

黑鯛會成群結隊，但它們是警戒心很深的魚，不可太靠近，可以在遠處察看他們的背鰭，這種察看黑鯛背鰭而下釣的方法，稱之爲背鰭釣。

可以把繫有空心浮標的漁具拋入魚群處，而且一面慢慢拉到近旁的魚據點，因爲這是浮流法，故裝的蛹以乾者爲宜。又因爲鉤線上繫有頓木

113

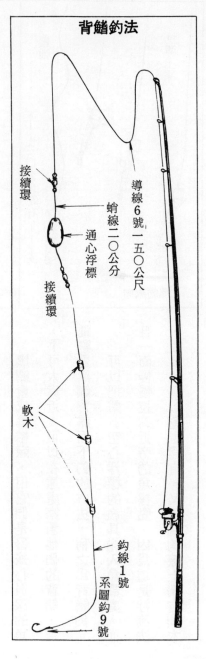

背鰭釣法

導線6號一五〇公尺

蛸線二〇公分

通心浮標

接續環

接續環

軟木

鈎線1號
系圖鈎9號

，故魚餌不會沈下去，當我們放入誘餌時，魚鈎上的食餌也跟著誘餌一起飄游，黑鯛看見了就會上來吃餌，而不管什麼場合，魚鈎上的食餌都要比誘餌大一點才行。

因為放置有空心浮標，所以魚訊的有無可以看得出來。當魚訊來時，竿之尖端已有變化，可以馬上大力揚竿，因為導線很長，大力揚竿不會收到反效果。

石鯛

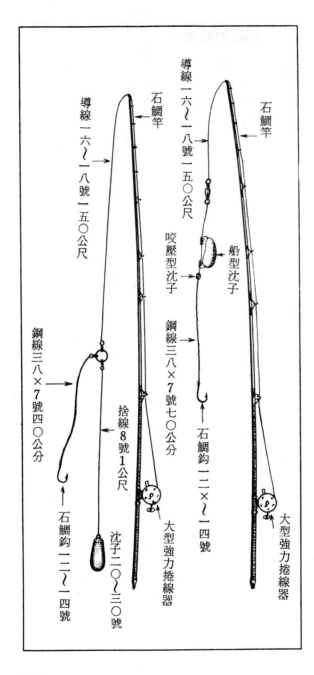

石鯛的稚魚常棲息在河川口的淺瀨，隨著成長，也會棲住在內灣的岩磯或防波堤等地，更大時，就定居在波浪洶湧的岩磯了。

因為水溫的關係，初夏和秋是最盛期，尤其是六月產卵來臨時，

導線一六～一八號一五〇公尺

石鯛竿

船型沈子

咬壓型沈子

鋼線三八×7號七〇公分

石鯛鈎一二～一四號

導線一六～一八號一五〇公尺

石鯛竿

鋼線三八×7號四〇公分

石鯛鈎一二～一四號

捨線8號1公尺

沈子二〇～三〇號

大型強力捲線器

大型強力捲線器

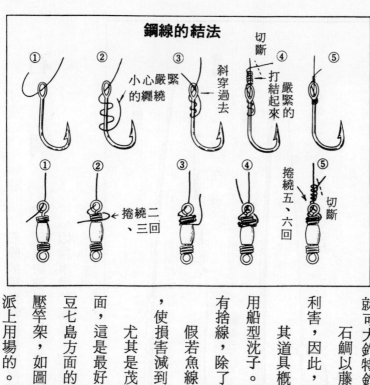

鋼線的結法

① ② 小心嚴緊的纏繞 ③ 斜穿過去 ④ 切斷 打結起來 嚴緊的 ⑤

① ② 捲繞二、三回 ③ ④ ⑤ 捲繞五、六回 切斷

派上用場的。魚有時候會把釣桿拖進海中，或受到風浪

壓竿架，如圖所示那樣擺設。預備繩是準備魚兒拖拉時，用支竿架和

豆七島方面的主流。關東地方是放置釣桿，

面，這是最好的，現在，這種釣石鯛的漁具已經成為伊

尤其是茂生有海藻的地方，可以把食餌擱在海藻上

，使損害減到最小限度。

假若魚線勾住了拉不上來，可以將8號的捨線切斷

有捨線，除了魚鈎掛住之外，鈎線不會擱在海底。

用船型沈子。比這個更新型的是左邊的漁具，這種漁具

其道具概如圖所示。右邊一種是早就有的類型，使

利害，因此，鈎線一定要用鋼線。

石鯛以藤壺、小螺、海膽等為食。其牙齒非常堅固

就可大釣特釣了。

116

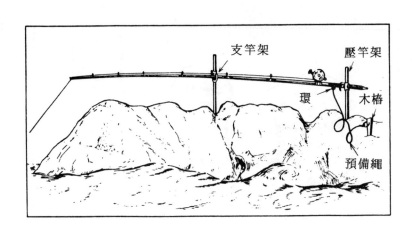

支竿架　壓竿架　環　木樁　預備繩

的吹襲掉到海中，因此需要預備一條繩索。

支竿架可以放置一條柔軟的毛巾，枕在桿下，以避免直接的衝擊。

再者，釣石鯛的場地，最少要在五公尺以上的深度，有海溝或岩穴等處都可釣石鯛，但潮水不流通的地方就不行了。食餌是用蠑螺，切割方法是在蓋殼根附近一擊，碎殼後取出肉身。蓋殼連著的靫肉差不多三分之一的地方切掉，從切口處將鈎尖穿入即可。

食餌也依地方而有不同，也有使用大的寄生蟹的，這在某些地方亦能收到很好的效果。

打碎的殘滓可以當做誘餌，丟入海中引誘石鯛。而當做魚餌的肉身，要用綿線綁起來，以防止食餌脫落。

石鯛的魚訊會在竿尖明顯表示出來，此時就解開支

堅固部份

將蓋頭切掉

用錘子打碎

竿架，把竿拿在手中，先將竿尖插入水中約一公尺，靜待下次魚訊，如果再有魚訊時，就可以揚竿了。揚竿時要稍微蹲低，擺好架勢，因爲石鯛的拉力很強。身裁短小的人，甚至也坐下來跟它幹旋！這也是正確的想法呢？

關西方面，尤其是從四國到九州這一段，岩磯忽然變很深，不能用關東那種拋投釣法。要用脈釣法，其漁具和關東的不同。

架勢擺好，等待魚兒上鈎，當魚訊來時，稍將竿子推前，再大力揚竿。

因爲是垂在中層海之中，故魚兒會拉著線迅速往海底衝，這時要緊握釣竿，嚴整以待揚竿。因爲竿有彈力，故慢慢拉到自己身旁，假若磯的位置好，可以用手抄網撈取魚兒，或用側引法拉上岸來。

118

關西流漁具

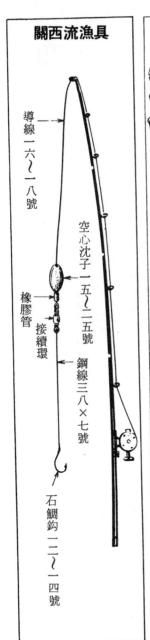

導線一六～一八號

空心沈子一五～二五號

橡膠管

接續環

鋼線三八×七號

石鯛鉤二二～一四號

依勢蝦的裝法

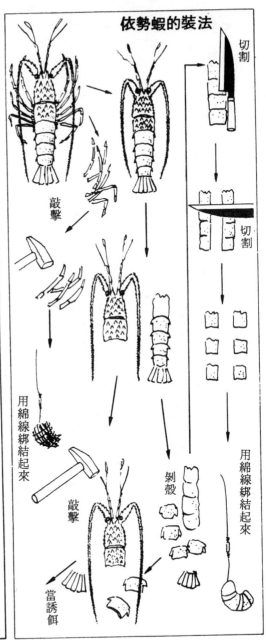

敲擊

用綿線綁結起來

敲擊

當誘餌

切割

切割

剝殼

用綿線綁結起來

119

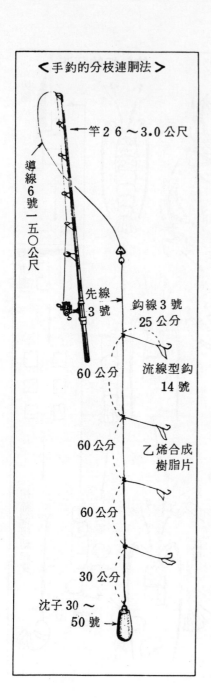

竿２６～3.0公尺

導線６號一五〇公尺

先線３號

鉤線３號 25公分

流線型鉤 14號

乙烯合成樹脂片

60公分

60公分

60公分

30公分

沈子30～50號

鷄魚

鷄魚的產卵在六、七月左右，到這個時候，鷄魚就棲息在固定的據點，大概在海藻茂盛的岩底，集中在海水的中層到下層之間。醬蝦和蝦的發生和嘉魚有很深的關係，幾乎在海棚和岩礁底下都有它的踪跡。

釣此魚的方法有二種，一種是房州流行用手釣的分枝連胴法。這是枝鉤上裝著假餌的釣法，如圖所示。到了漁場之後，將其沈入水中

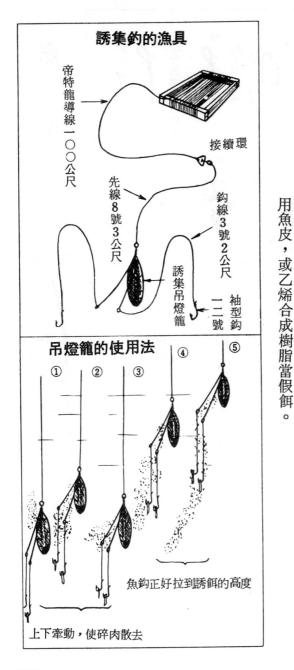

誘集釣的漁具

帝特龍導線一〇〇公尺

接續環

先線8號3公尺

鈎線3號2公尺

誘集吊燈籠

袖型鈎一二號

吊燈籠的使用法

① ② ③ ④ ⑤

魚鈎正好拉到誘餌的高度

上下牽動，使碎肉散去

，根據深富經驗的船頭的指定的水深，沈下漁具，輕輕的上下牽動，魚兒就會上來。

誘餌釣的方法是使用醃鹹的醬蝦，將船停止固定起來，然後沈入魚鈎垂釣即可。誘餌可以誘集魚群，這是有其確實性的。食餌也可以用魚皮，或乙烯合成樹脂當假餌。

121

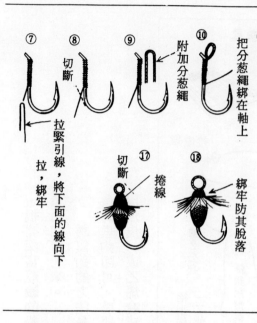

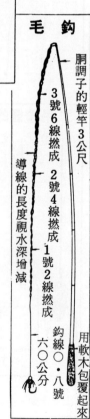

嘉魚

⑦ ⑧ ⑨ ⑩ ⑪

切斷

附加分葱繩

把分葱繩綁在軸上

捲線的處理由4到7是同樣的工程，用引線來綁結

切斷

拉緊引線，將下面的線向下拉，綁牢

⑰ ⑱

切斷

捲線

綁牢防其脫落

毛鉤

胴調子的輕竿3公尺

3號6線撚成

2號4線撚成

1號2線撚成

導線的長度視水深增減

鉤線○‧八號

六○公分

用軟木包覆起來

嘉魚是處在最上游的魚。因此，你要有登山的覺悟，否則釣不到這種魚。

川蟲、蜘蛛、蚯蚓等它都吃，這裏介紹毛鉤釣法，以供讀者諸君參考。其餌釣法和釣川鱒沒有很大的差別。竿用箆竿似的柔軟的胴調子竿，假如不柔軟的話，可能會被折斷。

導線如圖所示，可用尼龍線撚成。硬線沒有柔軟性較不適合。而且，拋線時，注意毛鉤要比導線先沈水才行。沈水時，竿尖先提高，毛鉤就

122

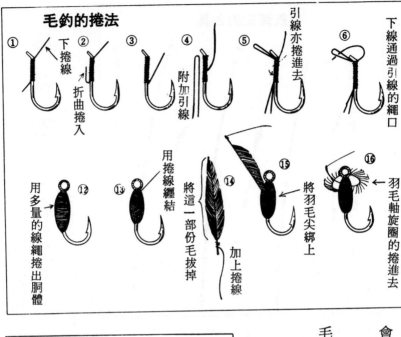

毛鈎的捲法

① 下捲線
② 折曲捲入
③
④ 附加引線
⑤ 引線亦捲進去
⑥ 下線通過引線的繩口
⑫ 用多量的線繩捲出胴體
⑬ 用捲線纏結
⑭ 將這一部份毛拔掉　加上捲線
⑮ 將羽毛尖綁上
⑯ 羽毛軸旋圈的捲進去

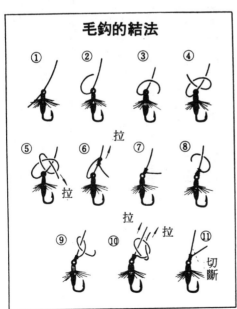

毛鈎的結法

①
②
③
④
⑤ 拉　拉
⑥ 拉
⑦
⑧
⑨
⑩ 拉　拉
⑪ 切斷

會先落下去了。

當毛鈎沈入後，魚就會上鈎，一旦上鈎，這毛鈎就很難讓它逃掉了。

123

長臂蝦

長臂蝦的釣具

柔軟的竿尖，竿長2～3公尺

導線○‧八號

鈎線○‧六號三○公分

大型咬壓沈子

長臂蝦也是屬於這個季節的，很意外的，在近的地方就可以釣到。它在河的下游，或近海的地方，因其不善逆水，故潮流緩和的地方才有它的踪跡，它是不棲息在有潮水逆流之中的。

長臂蝦的產卵在六月到七月左右，這和釣期是一致的。準備二、三隻柔韌的伸縮竿，竿尖越柔韌越好。浮標可以使用極小型的，這差不多是不需用浮標了，儘量使用不抵抗長臂蝦就餌的漁具。

長臂蝦的魚訊，起初是用三隻鉗子似的長臂夾著跑，所以這時候不可揚竿，假如揚竿的話也不上鈎，要慢慢的等待，假如這個浮標繼續動個不停，就可以試著揚竿，假如你覺得有一點重量

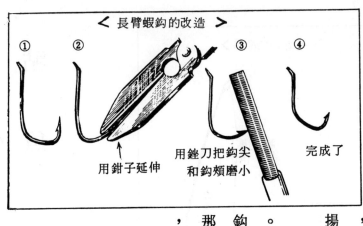

< 長臂蝦鈎的改造 >

① ② ③ ④

用鉗子延伸

用銼刀把鈎尖
和鈎頰磨小

完成了

，就表示上鈎。釣長臂蝦主要是靠竿尖的彈性和魚鈎了。不必急著

揚竿，因為蝦的口太小，有半途掉落之虞。

至於魚鈎的形狀，有一種所謂的蝦型鈎，這是一種獨特的型狀

。自己把普通的魚鈎改造一下即可，如圖所示。魚鈎的腹變廣大，

鈎尖到反鈎之間變成很小的鈎型。食餌可以使用假餌，差不多米粒

那麼大，剛好掛在鈎尖卽可，太大的食餌反而被長臂蝦啣著到處跑

，拉著玩，就是不上鈎。

125

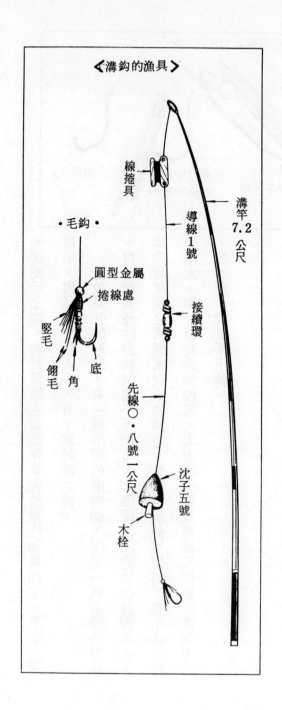

《溝釣的漁具》

線捲具

導線1號

溝竿
7.2
公尺

接續環

・毛鉤・

圓型金屬
捲線處

竪毛

翎毛

底

角

先線〇・八號一公尺

沈子五號

木栓

鮎魚

一談到川釣，就是指釣鮎魚（香魚），為了釣鮎魚不分晝夜的大有人在。當然，鮎魚本身就含有令人狂熱的要素。

初期的鮎魚大多吃昆蟲，到了中期就吃硅藻。利用這個習性，就有所謂的溝釣、友釣、滾轉釣法等。

126

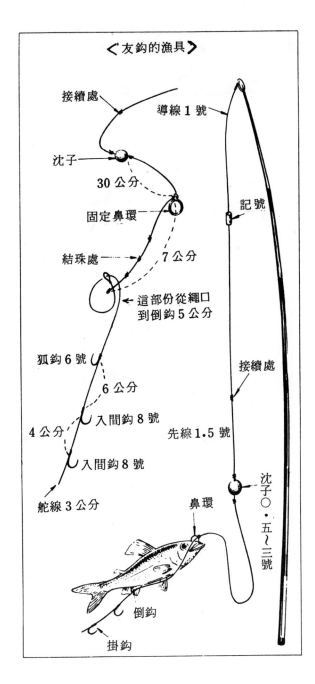

<　友鈎的漁具　>

接續處

導線1號

沈子

30公分

固定鼻環

記號

結珠處

7公分

這部份從繩口
到倒鈎5公分

接續處

狐鈎6號

6公分

入間鈎8號

先線1.5號

4公分

入間鈎8號

沈子〇・五～三號

舵線3公分

鼻環

倒鈎

掛鈎

溝釣就如圖上的漁具，初期時，鈎用淺色的，到了盛期時，可用赤或黑等深色的魚鈎。這是將魚鈎沈入海底，在海底石頭上打轉的釣法。

127

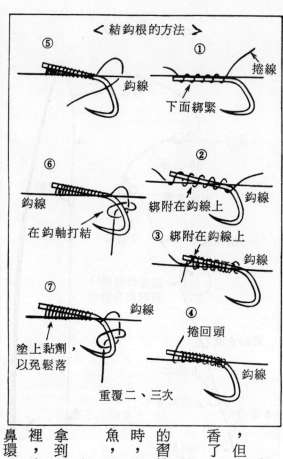

< 結鈎根的方法 >

⑤ 鈎線

① 捲線
下面綁緊

⑥ 鈎線
在鈎軸打結

② 綁附在鈎線上
鈎線

③ 綁附在鈎線上
鈎線

⑦ 鈎線
塗上黏劑，
以免鬆落

④ 捲回頭
鈎線

重覆二、三次

解禁期之初，溝釣法有其用處，但到了盛期時，友釣法就比較吃香了。

這種釣法是利用鮎魚有爭地盤的習性。當做誘餌的鮎魚靠近地盤時，野鮎魚就會發怒，追逐誘餌鮎魚，而上了釣者的魚鈎。

把誘餌用的鮎魚放在餌箱裡，拿到釣場，然後拿出來，放在魚網裡，當要用它時，大膽的用力穿過鼻環，而且在尾鰭的地方插入倒鈎，這些動作都可以彎腰蹲足的在魚網中完成。

當誘餌做好後，先將其放入水中讓它休息一下，然

128

鈎鮎魚是川鈎中之王者

後放入激流中，這時魚線就張緊了。由於水流的關係，鮎魚要使它浮上浪頭，而後放鬆使其沈入河底石堆的魚鈎附近。誘餌浮出浪頭時，要倒竿使其沈入水中，這時假如有野鮎魚看見了，他就會馬上跟著追過來。

魚訊是很強烈的，因為是二隻魚在拉動，尤其是鈎到野鮎魚的腹部時，又因為水流的原故，拉力是意外的強。這時一方面揚竿，一方面向下流走過去，就可以輕易的將其擒獲。當拉到身邊時，將竿背在肩上，用手把導線抓過來，把野鮎魚吊放進準備好了的魚網中。

假如沒誘餌鮎的話，就使用下頁所示的滾轉釣法。這在河水混濁的時候亦很有效。向著下流，取四十五度角，將漁具做扇形的拉引，向上流拉過去，一定會有收獲。

129

滾轉釣法的漁具

鉤的結法

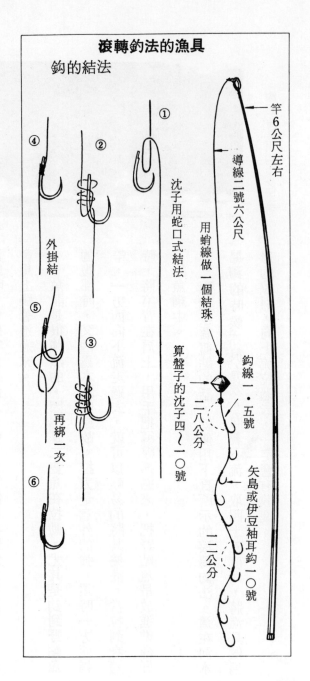

① 沈子用蛇口式結法

②

③

④ 外掛結

⑤ 再綁一次

⑥

竿6公尺左右

導線二號六公尺

用蛸線做一個結珠

算盤子的沈子四～一〇號

二八公分

鉤線一・五號

矢島或伊豆袖耳鉤一〇號

一二公分

七月

海：白鱚、石首魚
、黑鯛、鱠魚
、鯖魚、鰹魚
、鱸魚、石鯛
、比目魚、海
鰻等。

河：鮎魚、鱒魚、
嘉魚、諸子魚
、鯰魚、鰍魚
等。

正駛出釣鰺魚的渡船

七月十五日左右是梅雨期的終止（台灣較早）。僅僅幾天的功夫，眞正的夏天就來了。火辣辣的太陽照射著，氣溫從二十四、五度升到三十度左右。住在都市的人，對於這種變化可能較少注意，可是住在鄉下的人就非常清楚了。這時候正是收割小麥完了的時期，季候的小笠原高氣壓擴張著，討厭的夏天開始了。

積亂雲緩緩的從水平線上升，白天風從陸地向海洋吹，夜晚風由海洋吹向陸地。

紫外線多的海上，乘坐在船上，惑於這太過明亮的景象，有如置身夢境的感覺。

一般來講，白天釣不到什麼魚，大都是在早

132

梅雨一過，防波堤上坐滿了垂釣者

晨或傍晚時分較能分出勝負。

鰹魚的適溫在二十二度，這時期的海水溫大概也上升到這個溫度了。可以釣魚類很多，使人有不知如何下手之感。

夜釣鮎魚也不錯，爽快的釣鱸魚也別有一番滋味。

這時期的魚兒不像春或秋天那樣集中在一個地方，而是廣濶的分散著。七月之釣沒有固定的對象，要釣什麼魚，可以到適當的漁場去。

河流方面，這時也正是濯足垂釣的時節，六月有一點涼，七月的話，不管你站在水中多久也不感覺寒冷了。

鰍魚的見釣法，鮎魚的友釣法，在這時候都是正式的季節了。夜晚鮎魚的叩打釣也富有野趣。

寒

鯛

寒鯛又稱瘤鯛，因爲雄的成魚頭部有發達的瘤狀異樣，故名。這是磯釣的大魚。日本海方面很多，太平洋側意外的却很少。其亂杭齒有特徵，奧齒很堅固銳利，可以咬破蠑螺的殼，而食其

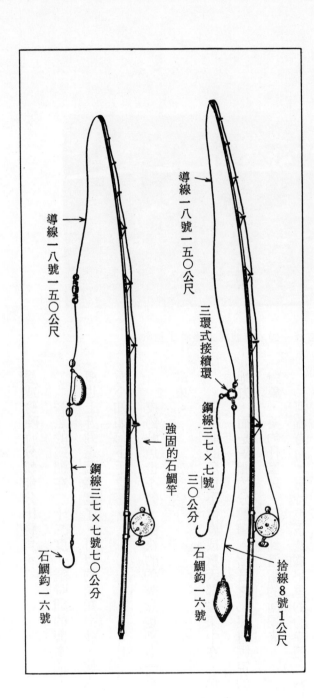

導線一八號一五〇公尺

導線一八號一五〇公尺

三環式接續環

鋼線三七×七號

三〇公分

鋼線三七×七號七〇公分

石鯛鉤一六號

石鯛鉤一六號

強固的石鯛竿

捨線8號1公尺

134

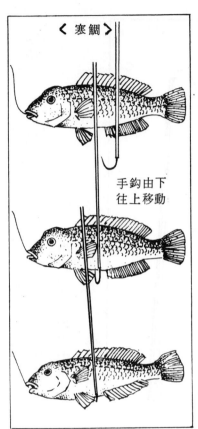

〈寒鯛〉

手鉤由下
往上移動

肉。釣此魚的漁具和石鯛的釣具沒有什麼差別，都是大型魚，使用大一號的漁具才保險。

其魚訊強烈，最初的回合很激烈，但它不像石鯛一樣強烈的抵抗到最後。

因為是大魚的關係，撈取比較麻煩。把導線捲上來，然後叫另外的人拿著導線，自己用手鉤其撈取。手鉤由水上伸入，由腹部拉引上來。

135

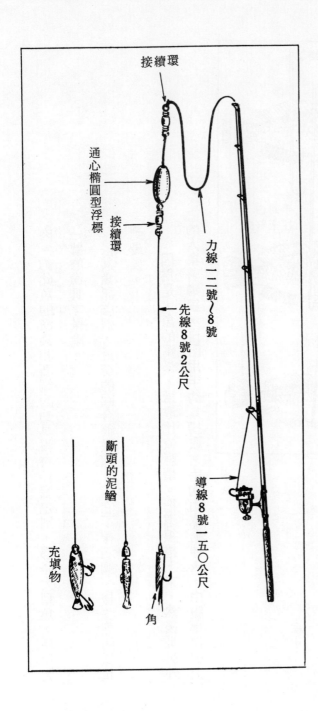

接續環

通心橢圓型浮標

接續環

力線一二號～8號

先線8號2公尺

斷頭的泥鰡

充填物

角

導線8號一五〇公尺

鱸魚

鱸魚的釣法有很多種，在船上的釣法，普通都加上片天型沈子，其下約三公尺的地方另外伸張幾條鈎線。這不是強行掛鈎法的拖拉釣法，不如說是片天釣或中型沈子釣法來得恰當。此外，廣島地方也有

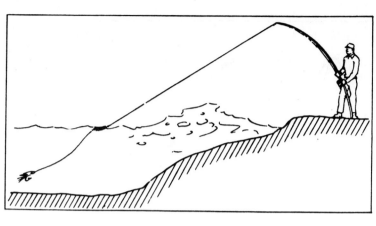

浮釣法，不管什麼釣法，使用活的蝦餌是其共同的特徵。

如圖所示，這是用拋投的釣法，把浮標拋到很遠的海面上，再慢慢的拉牽過來。

食餌的裝法要有技巧，如圖上所示，這些餌都像是逃跑的沙丁魚，鱸魚看到就會上鈎。

在平坦的海岸，波浪崩頹的地方最好，或有岩石激起浪潮的地方。

使用魚皮假餌時，一定要在清晨，或薄明時分，這樣效果才好，海要有一點風浪，完全風平浪靜就不好了。

魚訊明顯，可以大力立卽揚竿、捲線，此魚亦可用遠投法，故可用大型的捲線器釣具。剛開始的時候調整好，不管什麼大魚都可放心垂釣了。

上鈎的魚，眼看著就要拉上來了，這時就要趕緊捲線，一鬆弛的話，魚兒可能就會跑了。

海鰻

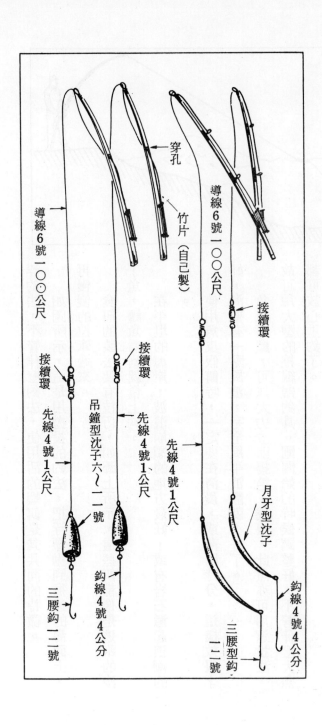

海鰻，顧名思義就是像鰻一樣的魚。它是屬於夜行性的魚，主要棲息在砂底或泥底，夜晚出來覓食。

白天釣的話，祇限於潮水混濁時，而且是底釣，天候以風平浪靜

導線6號一○○公尺

接續環

先線4號1公尺

三腰鈎一二號

穿孔

竹片（自己製）

接續環

吊鐘型沈子六～一一號

先線4號1公尺

鈎線4號4公分

導線6號一○○公尺

接續環

先線4號1公尺

三腰型鈎一二號

月牙型沈子

鈎線4號4公分

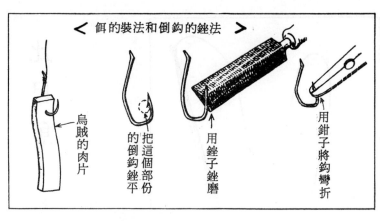

< 餌的裝法和倒鈎的銼法 >

烏賊的肉片

把這個部份的倒鈎銼平

用銼子銼磨

用鉗子將鈎彎折

海鰻竿的拿法

支竿架

的夜晚最好。

其漁具如圖所示，竿子可準備二支，左側的二支是削竹自製的。右邊是市場上賣的。拿堅固的實體物來削，自己製造一隻也是蠻有趣的。沈子用月牙型或吊鐘型沈子皆可。

其釣法是雙手拿著竿，魚鈎輕輕靜靜的在海底上滑拖，一面靜待魚訊。

139

比目魚

比目魚大體上和鰈魚一樣，棲息在砂底、泥底，吞食靠近身體而來的活餌，尤其喜好沙丁魚。

它藏身於沙中，祇有眼睛向上，靜靜等待食餌靠過來，再「吸」地一聲衝過去攫食。速度非常快，其體形很好，但不能持久游泳，其一瞬之間的瞬發力很大。

如圖上所示的漁具是標準的，魚愈大，深度地方的垂釣時，沈子也要跟著重，鈎線亦要粗才行，依地方之不同，也有使用子

導線8號一五〇公尺

母子猿環

鈎線6號1公尺

捨線6號二〇公分、沈子二〇號

勢子鈎二〇號

140

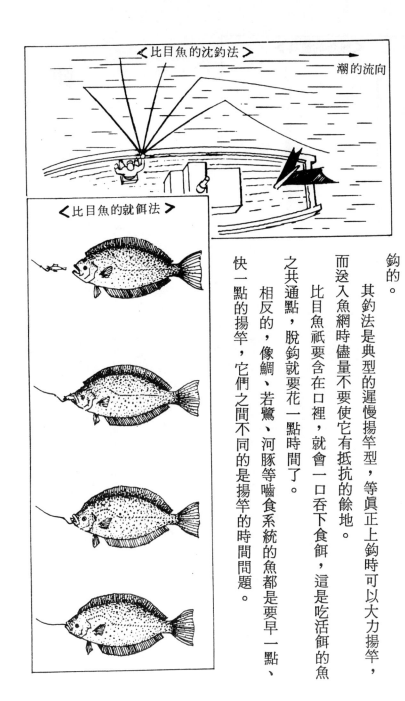

＜比目魚的沈釣法＞

潮的流向

＜比目魚的就餌法＞

鈎的。

其釣法是典型的遲慢揚竿型，等真正上鈎時可以大力揚竿，而送入魚網時儘量不要使它有抵抗的餘地。

比目魚祇要含在口裡，就會一口吞下食餌，這是吃活餌的魚之共通點，脫鈎就要花一點時間了。

相反的，像鯛、若鷺、河豚等嚙食系統的魚都是要早一點、快一點的揚竿，它們之間不同的是揚竿的時間問題。

141

鰍魚

<本 鰍魚的漁具 >

伸接竿1公尺
割竹竿1公尺

鉤線1號
鉤線1號
一二公分
袖型鉤4號
五公分
咬壓沈子
袖鉤4號
一一公分

鰍魚又稱杜父魚，有很多種類，這祇是一個通稱，它像海裡面的鰕虎魚，而在河川之中就稱之爲鰍魚。

其釣法也有很多種，最普通的一種是見釣法，是在割竹竿或短圓竿的伸接竿上綁結短的鉤線，用來釣鰍魚。

從水面上看有無鰍魚來垂釣，因此的釣的範圍祇限於看得見的鰍魚，不過這種見釣法好像一場比賽，人和魚之間的一種欺騙、捉迷藏的

放餌不能太近，差不多離開魚兒十公分附近放餌，然後假裝餌要逃走的動作，鰍魚兒就會跟上來了。

食餌是蚯蚓等細小者爲宜。漁具上最好也不要結上鉛製的咬壓型沈子，因爲笨蛋的鰍魚有時不追魚餌，倒追逐那些沈子。

142

＜釣鰍魚＞

假如有箱鏡的話就可以站立在水中垂釣，站在岩上有時可以看見鰍魚，站在砂礫上就完全看不到了，要是用箱鏡的話，就可以很清楚的知道了。箱鏡的使用法是，向上流看，向下流時因水流的捲翻，出現水泡，就很難看仔細了。而且，又因為自己的呼吸，鏡片會起模糊，這時就要用水把霧氣洗刷乾淨。

從箱鏡看出去的水裡，非常美麗，宛如參觀水族館一樣的感覺。川鱒恐怕也會看到銀色的光而游到旁邊來呢。

不會游泳的人，最好不要踩入比自己膝蓋深的水中，以免發生危險。

143

鯰魚

和地震扯出關係的是鯰魚，根據研究，並不是鯰魚對地震有敏感，而是對微弱電流有敏感，因此，人們推知它可能有預知地震的能力。

確實，它的長鬍鬚的體態也是很神秘的。這種魚的貪食是有名的。在水中的東西，祇要是能活著游水的，大都是它的喜好物。

它是夜行性的魚，當其他的魚在晚上睡覺時，它會從洞穴進來，嚙咬侵食之。鯰魚的牙齒堅硬，口中的齒有如針山一樣。

不祇是魚，它連青蛙也喜歡吃。利用這種生態的就是叩拍釣法。

抓住小青蛙，將鉤尖從尻部穿通進去，由背部穿透出來，這是有一點殘酷。用線把足部綁結在鉤軸上。

〈叩拍釣的漁具〉

導線4號2公尺

伸竿3公尺

袖鉤13號

144

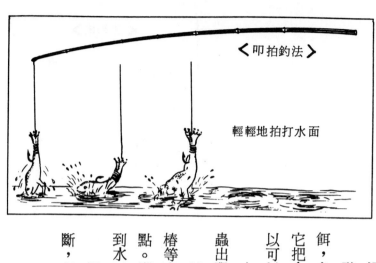

〈叩拍釣法〉

輕輕地拍打水面

這樣把餌裝好後，其釣法就如圖所示，輕輕在水面上拍動。

聽到聲音的鯰魚，就會從水底一口氣浮到水面上來，囓食魚餌，魚訊來時，還不要太早揚竿，反而要故意送它一個甜頭。當它把食餌完全吞食下去時，就可以大力揚竿了。因爲鈎線粗，所以可以不必顧慮。

夜釣時最好帶手電筒去，而且要注意腳下，看有沒有蛇等害蟲出現。

鯰魚的據點在柳樹根的下面，河水注入口，或參差不齊的亂椿等處所。無論如何，有魚兒爭食的地方，都是狙擊的鯰魚的地點。腳步聲要輕，儘量不要發出聲音，偸偸的釣最好，燈不要照到水面。

還有，鯰魚的牙齒很銳利，把手指插入口中，雖然不至於咬斷，但是非常疼痛，有如觸電一樣。可以用乾的毛巾抓住他。

145

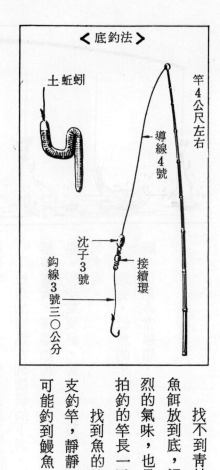

＜底釣法＞

土蚯蚓

竿4公尺左右

導線4號

沈子3號

接續環

鈎線3號三〇公分

找不到青蛙時，也可以使用土蚯蚓，把魚餌放到底，這也是一個方法。鯰魚聞到強烈的氣味，也是高興的「飛」過來，竿比叩拍釣的竿長一點較為適宜。

找到魚的據點時，可以同時準備二、三支釣竿，靜靜的等待魚訊，這種釣法當然也可能釣到鰻魚。

這雖不是什麼專門的釣法，在山上湖也可能釣到大鯰魚。因為鯰魚太喜歡吃活的餌，活動的東西對它都能構成很大的誘惑，從它的這種食性著手，用假魚餌能釣到鯰魚，這也是當然的道理。

146

吳郭魚

原產非洲丹佳呢加加湖。於民國卅五年由吳振輝、郭啟彰兩人由新加坡帶回十六尾試養成功，繁殖至今可說有水就有吳郭魚的踪跡，其魚乃取自兩人的姓。

吳郭魚性較兇，在南洋有火魚之稱，是鬥魚的一種，雜食性。除冬季移棲水深處外，其他時季都可垂釣。

吳郭魚的釣具

- 化之便
- 應魚的游層變
- 記移動浮子可
- 水深後由此標
- 標記的線結量
- 導線
- 一‧五號
- 河內鯽用浮子三～五號
- 橡皮管
- 桿二‧四～六‧三公尺
- 板沈子游動
- 小返撚環
- ● 鈎線不吃餌時用長淺處及吃餌強時用短上下鈎之差三～八公分
- 15～38公分
- 鈎線〇‧四～1號
- 18～40公分
- 握把

147

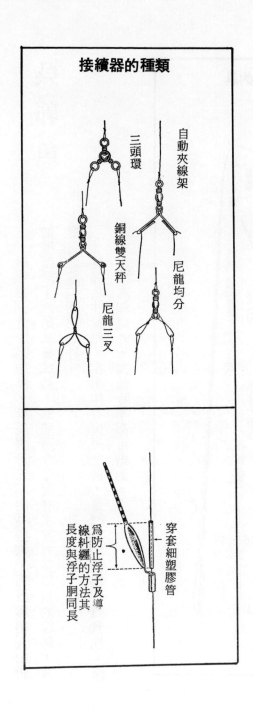

接續器的種類

三頭環

自動夾線架

銅線雙天秤

尼龍均分

尼龍三叉

穿套細塑膠管

為防止浮子及導
線料纏的方法其
長度與浮子胴同長

雌魚將產下的卵含於口中保護，孵出小魚亦在母魚鰭下長大，如有外敵或被驚動時，母魚即將幼魚吞含口中，待平靜後再吐出來，如母雞保護小雞一樣。幼魚四個月後即能繁殖，故其繁殖力驚人。

此魚的釣法很簡單，普通的竿子即能釣到。夏天利用早晚、春秋在樹影下垂釣，白天溫度高時移入水深處。釣餌用蚯蚓、蛹蛆即可。

八月

海：石首魚、黑鯛
　、鰺魚、鯖魚
　、鰹魚、鱸魚
　、石鯛等。

河：鮎魚、�титр魚、
　鯉魚、鰻魚等

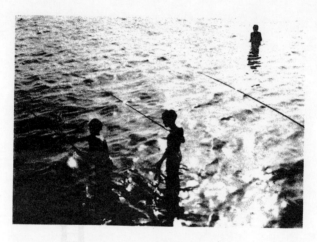

一到暑假、小釣者人數也增加了

八月七日是立秋，但這時候却沒有一點秋的味道。一般的氣溫在二十七、八度，有時候三十度的日子還連續幾天呢！

大體上說來，這是個好月份，但也是容易發生颱風的月份，颱風對釣魚也說是大敵，雖然是發生在很遠的地方，也可能造成滾動的風浪，磯釣者要非常小心。

雖然是沒有大浪的日子，也要當心。因爲數小時一次或三小時一次的惡浪會擊來，尤其是在七月後半，颱風發生的次數較多，必須注意。

正被拉到船旁的魚

海上可以釣鰺魚、雞魚等，這也相當有趣，可以同時使用誘餌和假餌來釣，其釣法相同。

�181魚也是這個季節的垂釣對象。魚也有大量湧向市場的季節，這時正是�181魚的季節。

河釣方面，以釣鰻魚最好。河川的上流、中流、河口等處都有鰻魚的踪跡，因此它的釣法也很多種。

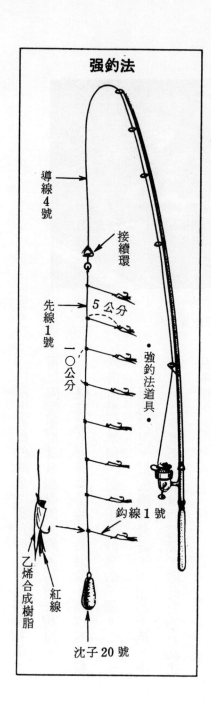

強釣法

導線
4號

接續環

先線
1號

5公分

一〇公分

• 強釣法道具 •

鉤線1號

乙烯合成樹脂

紅線

沈子20號

鰺魚

鰺是居住在岩礁的魚，很少離開岩礁根部，常在海底下，偶爾會浮上來，這是特殊的場合。大的會吃沙丁魚的幼魚，小的會吃水中的浮游生物。有小鰺、中鰺、大鰺等不同名稱，但都是同種，祇依其體型大小而有不同，種類上是沒有什麼不同。體型上顯著不同的是室鰺、平鰺等，這是屬於別種類的魚了。

釣鰺的其中一種釣法是強釣法。這是使用接胴竿，如圖所示。使

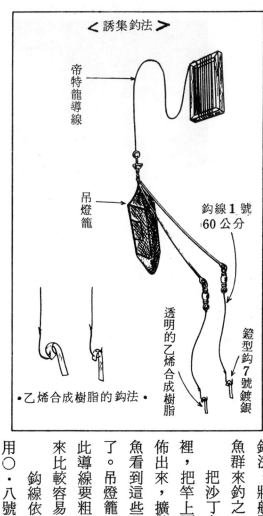

＜誘集釣法＞

帝特龍導線

吊燈籠

鉤線1號 60公分

鐙型鉤7號鍍銀

透明的乙烯合成樹脂

•乙烯合成樹脂的鉤法•

船在海上漂流，魚探得知魚群位置後，將漁具放入水中，竿上下牽動，魚訊來時，慢慢捲線，其他的鉤可能還會有追餌的魚上鉤。

船釣的另外一種釣法是誘集釣法，將船下碇靜止固定，誘集魚群來釣之。

把沙丁魚的碎肉裝在吊燈籠裡，把竿上下拉動，誘餌就會散佈出來，擴散到清澄的水中，鰺魚看到這些誘餌，就會集中過來了。吊燈籠下來有重的沈子，因此導線要粗一點的，這樣操作起來比較容易。

鉤線依場合的不同，亦可使用〇•八號那樣細的線，鰺魚雖

153

具有銳利的目光，但魚小時，即使水清澈，也不容易看到魚線。

餌可用透明的乙烯合成樹脂的短片，像圖上所示那樣鈎法，比較不易脫落。至於吊燈籠裡，碎肉不要裝滿，七、八分就夠了，這樣比較容易溶解，流佈到海中。

把線鈎到測好的深度，上下拉動，散佈出碎肉誘餌，一面拉動著，一面靜待魚訊。

假如沒有魚訊，連續拉動二、三下，然後讓其沈下，乙烯合成樹脂片向上時，就像是幼沙丁魚逃走的樣子。因爲是假餌，要時常動才行，但其動作是有方法的。就是動作要有節度，拉上時和沈下時其動作要有差別。幼沙丁魚逃走時，先休息、停頓一下，再悠然逃走，拉餌的動作就要像這樣。

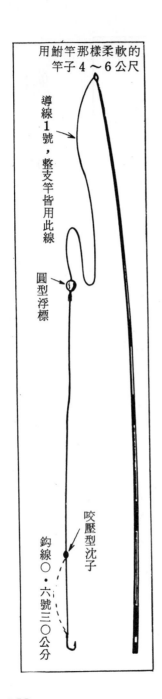

用鮒竿那樣柔軟的
竿子 4～6 公尺

導線 1 號，整支竿皆用此線

圓型浮標

咬壓型沈子

鈎線○‧六號三○公分

同樣是船釣，用誘集釣法較有交定性。釣小鯵魚的話，不用船釣，在岩礁或防波堤等處亦可釣到。這種釣法亦較簡單，如圖上所示，浮標用黃色的較容易看見。鈎線越細越好，小鯵魚恐怕也是弄不斷的。

竿是使用鮒竿那種堅固的較有趣味，竿尖太硬的就比較不那麼有趣了。這種釣法也要撒入沙丁魚的碎肉，誘集魚兒，大一點的沙丁魚可以鈎在魚鈎上當食餌，這樣也很好釣。

鱘魚

導線 6 號一五○公尺

片天型沈子 10 ～ 15 號

鈎線 4 號一·七公尺

導線 6 號一五○公尺

中間沈子 10 ～ 15 號

鈎線四號一·七公尺

捲上保險絲

鱸魚鈎 17 號

捲上保險絲

鱸魚鈎十七號

猛。

鱘魚是在砂底的魚，像鰈魚一樣躲在砂中，而其食性比鰈魚還兇

此魚吃生餌，鰕虎、白鱚、蝦等，這些都是鱘魚最愛吃的食餌。

它很少浮到中層來覓餌，而棲息在底層的魚就成了犧牲品了。

當做釣餌，能活生生的，又容易到手的就是鰕虎魚和蝦仔。鰕虎魚要鈎在鼻子，蝦也一樣。要利用釣鱸魚的中間沈子型道具，鈎上要捲上保險絲，避免鱘魚把線弄斷了。

魚鈎要放到底部，剛好滑過海棚上。有魚訊傳來時還不可揚竿，忍耐一下，再把竿尖往潮水下面送入，然後再大力揚竿。魚兒上鈎時

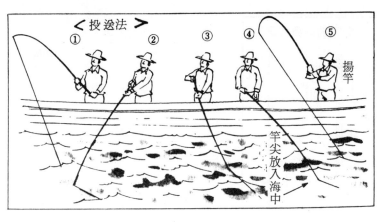

＜投送法＞　①　②　③　④　⑤　揚竿

竿尖放入海中

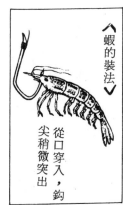

＜蝦的裝法＞

從口穿入，鈎尖稍微突出

會猛烈的拉引，我們亦可以強行拉引。

撈取時可用手抄網撈上來，但脫鈎時不能空手壓著，因為鱘魚的頰魚像刀刄那樣銳利，能夠切斷你的手指頭，可以用乾的毛巾壓著，或把左手大拇指伸入口內，抓住它的下頰部，然後再解開鈎線。

總之，釣鱘魚的訣竅是不能太急，要靜靜耐心的等待，這是完全要慢慢揚竿配合的，因此，釣此魚亦可把竿子放著。

157

＜穴釣的漁具＞

蛸線的鈎線7公分

三腰14号

刻一個凹底

穿孔

三腰14号

蛸線

割竹1公尺二〇公分

細圓竹

鰻魚

歐洲的鰻魚據說在大西洋正中央，生有海藻的海中產卵，日本產的鰻魚，在何處產卵不得而知。這是個謎。因為釣不到帶卵的鰻魚，因此不能推知其場所。

鰻魚在海中，也在很上流的河中，棲息的範圍非常廣。在清流的河水垂釣，以穴釣為主，其道具非常簡單，可以自製。製作四、五支漁具，插入好像有鰻魚的洞穴中，其上鈎率當然比用一支強多了。鰻魚的穴，都在水流暢通的地方，有泥或塵埃聚集的地方就沒有它的踪影。

食餌以鮎最好，最有效果，此外土蚯蚓、蛭等也可以。使用鰛魚時，是在河口釣的，這是浮釣法和沈釣法所使用的食餌。

穴釣法如圖所示，裝好食餌之後，徐徐的插入洞穴中，一下子，一次穿到底就釣不到鰻魚。要試著插二、三個地方，前進、後退這樣反覆著，再插入深處。太暴亂的插入會嚇跑鰻魚。

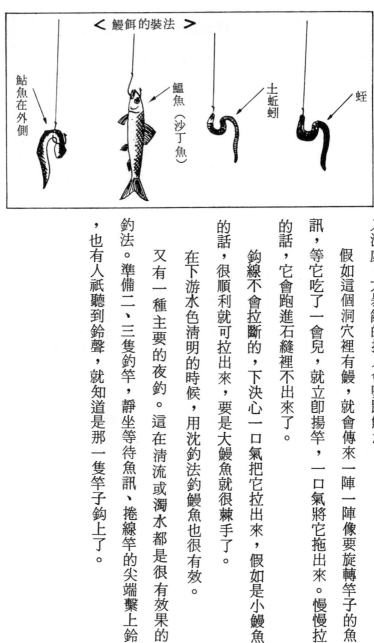

< 鰻餌的裝法 >

鮎魚在外側

�魚（沙丁魚）

土蚯蚓

蛭

入深處。太暴亂的插入會嚇跑鰻魚。

假如這個洞穴裡有鰻，就會傳來一陣一陣像要旋轉竿子的魚訊，等它吃了一會兒，就立即揚竿，一口氣將它拖出來。慢慢拉的話，它會跑進石縫裡不出來了。

鉤線不會拉斷的，下決心一口氣把它拉出來，假如是小鰻魚的話，很順利就可拉出來，要是大鰻魚就很棘手了。

在下游水色清明的時候，用沈釣法釣鰻魚也很有效。

又有一種主要的夜釣。這在清流或濁水都是很有效果的釣法。準備二、三隻釣竿，靜坐等待魚訊、捲線竿的尖端繫上鈴，也有人祇聽到鈴聲，就知道是那一隻竿子鉤上了。

159

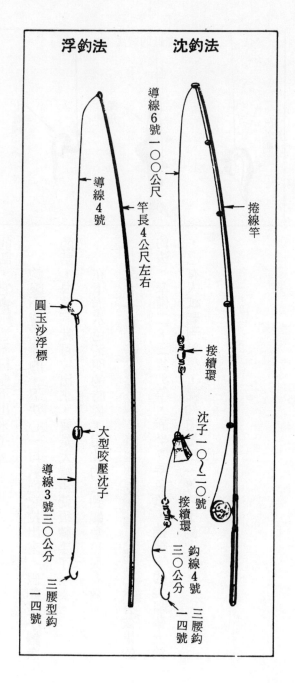

浮釣法　　　沈釣法

導線6號一〇〇公尺

竿長4公尺左右

導線4號

捲線竿

圓玉沙浮標

接續環

沈子一〇～二〇號

大型咬壓沈子

接續環

導線3號三〇公分

鈎線4號三〇公分

三腰型鈎

三腰鈎

一四號

一四號

九月

海：鰕虎魚、勢子
魚、鯛、白鱚
、鱸魚、黑鯛
、石鯛、小金
槍魚、梭魚等
河：義蜂魚、鱲魚
、鮎魚等。

烤魚的景象

這個季節奇妙地好像能清晰的看見物體，感覺是不是自己的眼睛比以前更明亮了？事實上，到了九月都有這種現象，這是因為濕度降低，連霞靄都沒有了，所以有這種現象的發生。

天候清爽、透明，太陽已經沒有盛夏的威勢了。山谷育孕著狗尾草的穗，都市也盛開著百日紅或夾竹桃，這是個美麗的季節。此時平均溫度在二十四度左右，溪流釣也已經止了。

鮎魚逆流而到最上游，到中旬時，每下一次雨，它也跟著往下游來了。雌鮎魚懷有身孕，脂肪很多，味道鮮美。

這時候釣義蜂魚、口細魚等也很有趣。在海上的垂釣，人們最熟悉的是鰕虎魚，因為這個季節的鰕虎最容

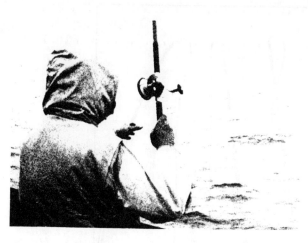

抓住導線，拿取上鉤魚的一瞬間

易上鉤了。以前，海釣的入門是釣鰕虎魚，但是現在因為受到公害的影響，已經變成特殊的釣魚對象了。

和鰕虎魚並稱的是秋前出現的鰤魚，它是隨潮水逐漸長大的海中強盜，可以用假餌釣之，而且釣法的技巧要確實嚴格要求。

還有，在海的表層或中層，亦可用假餌釣到幼鰤魚和小金槍魚，這時候也盛行這種拖引釣法。

九月之後，就是十月了，秋天的黃金季節也跟著來臨了。

鰕虎魚

以前，江戶的鰕虎是頗負盛名的，但盛況已經成爲過去。受到公害影響的是鰕虎魚，因爲它太接近人類的居住地域了，這是鰕虎的不幸。

船釣的漁具大概如圖上所示，其特徵是二號的輕中空竿子。原則

染黑的導線2號五〇公尺

染黑的導線2號五〇公尺

接續環

接續環

接續環

先線1號六〇公分

先線1號六〇公分

先線1號六〇公分

空心棗型沈子2號

自動鈎線卡子

串珠

圓環

鈎線0.8號15公分

串珠

圓環

鈎線〇·八號一五公分

小型片天

鼓型沈子2號

鈎線〇·八號

一五公分

袖鈎7號

擴大圖

先線

圓環

鈎線

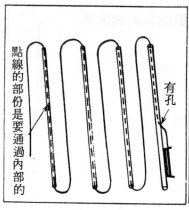

點線的部份是要通過內部的

有孔

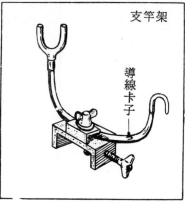

支竿架

導線卡子

二支竿的持法

5B

上使用二隻竿，因此，支竿架就是必需品了。一手各拿一支竿，輕輕的叩拍著底部來引誘鰕虎魚，決不要離開海底二、三十公分以上。

魚訊剛開始的時候很緩慢

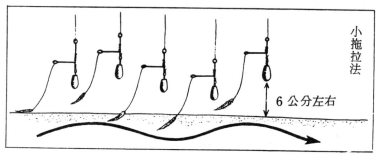

小拖拉法

6公分左右

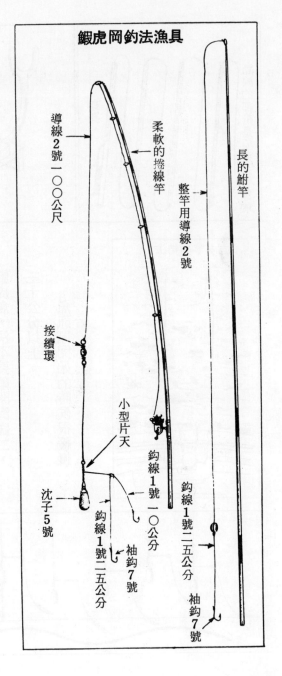

鰕虎岡釣法漁具

導線2號一○○公尺

柔軟的捲線竿

整竿用導線2號

長的鮒竿

接續環

小型片天

沈子5號

鉤線1號一○公分

鉤線1號一二五公分

鉤線1號一二五公分

袖鉤7號

袖鉤7號

袖鉤7號

，接著就變得很急速；緩慢時是魚在吃餌，急速時是表示它吃了魚餌要逃跑了。所以每次有魚訊傳來，就要揚竿。而且因為竿子柔頓，當魚訊傳來時沒有揚竿，竿子自己也會利用它的彈力來鉤上魚兒，所以能不能釣到魚，竿子的性能也很重要。

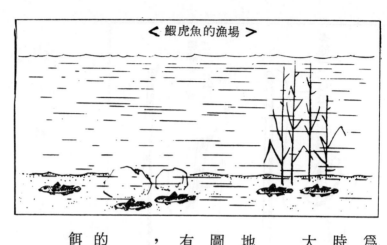

< 鯊虎魚的漁場 >

為了不要發生麻煩，最好把導線固定在導線卡子上。鯊虎釣上來時解脫要快，爭取時效才能釣很多。而釣鯊虎，比賽釣到鯊虎的大小是沒有什麼意思的。

鯊虎魚也可以岡釣，就是站在河口的堤防上，或在河中、陸地的淺灘等處，伸長竿子來釣的方法。不使用捲線器時，要利用圖上所示的長竿，此竿不但有柔韌性，上鉤時釣上來的時候也很有趣。使用捲線竿時，最好用竿短、輕、容易用單手拋投者即可，這個比長竿，更能探測廣大的範圍。

食餌是沙蠶、磯蚯蚓等，使用沙蠶的話，食餌遲鈍時要把其頭部切斷，食餌熱烈時，保留頭部較能持久。

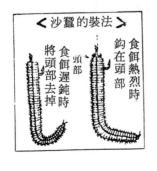

< 沙蠶的裝法 >

食餌熱烈時鉤在頭部

頭部

食餌遲鈍時將頭部去掉

幼鰤魚

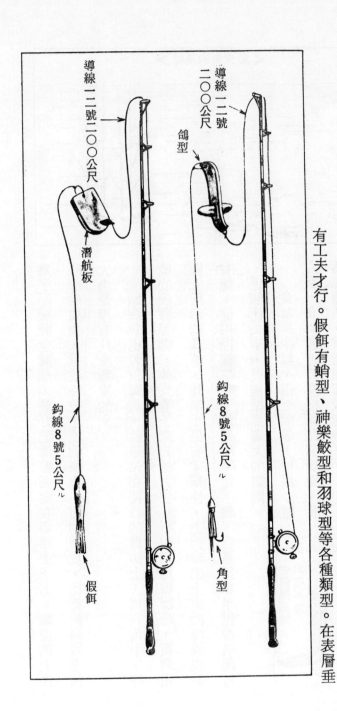

導線一二號二〇〇公尺

潛航板

鈎線8號5公尺
ル

假餌

導線一二號
二〇〇公尺

鴿型

鈎線8號5公尺
ル

角型

鰤魚隨著其成長的階段而有不同的名稱。這個時節的幼鰤魚不大也不小，是最好釣的時期。

鰤魚追逐沙丁魚、鯵魚等活餌，而假餌對它也很有效。假餌需要有工夫才行。假餌有蛸型、神樂鮫型和羽球型等各種類型。在表層垂

168

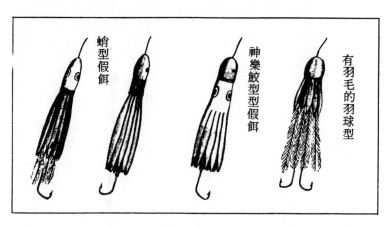

蛸型假餌　　　　　　神樂鮫型型假餌　　有羽毛的羽球型

釣拉引時，要使用鴿型浮具，下層時要用潛航板。

魚訊會顫動直接的傳到竿子上，潛航板浮上來時就可知道，使用鴿型浮具時，其動態也能很清楚的看見。

幼鰤魚也能用沙丁魚餌釣

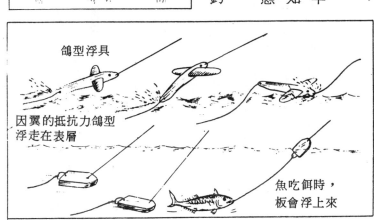

鴿型浮具

因翼的抵抗力鴿型浮走在表層

魚吃餌時，板會浮上來

169

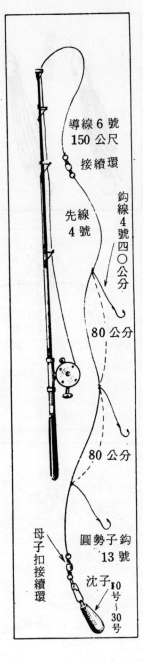

導線 6 號
150 公尺

接續環

鈎線 4 號 四〇公分

先線 4 號

80 公分

80 公分

圓勢子 13 號 鈎號

母子扣接續環

沈子 10号～30号

，這不必像假餌那樣複雜的道具，這種釣法的漁具輕便。

將活的沙丁魚的鼻子穿通，或從下頰部穿進去，由上頰部出來，很快把它放入水中，它還會很有元氣的游著。將鈎線沈到船頭老手所指定的深度，靜靜的等待，不可急躁。不久，你就會感到強引力從竿上傳來，這時候還不要揚竿，先鬆頓一下線鈎，使其食下魚餌，然後再大力揚竿。對於追逐活餌的魚類來講，雖然有程度上的差別，但這

有魚訊時

儘量不要抵抗，伸長鈎線再大力揚竿

種方法却是必要遵守的鐵則。

技術好的話，上鈎的魚能夠很快的釣上來，

可不要讓它橫衝直撞，使得漁具和別人的纏結在

一起，或是驚跑了魚群，這些都要注意，不可輕

視它。

沙丁魚的活餌，儘量保持活生生的，

把那些快要死的沙丁魚餌拋棄也是可惜，

可以拿來當誘餌。幼鰤魚是拉引很強的魚

，釣此魚可享受釣魚的無上樂趣。

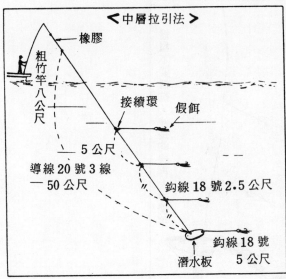

＜中層拉引法＞

橡膠

粗竹竿八公尺

接續環　假餌

5公尺

導線20號3線
一50公尺

鈎線18號2.5公尺

鈎線18號
5公尺

潛水板

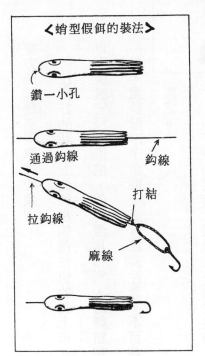

＜蛸型假餌的裝法＞

鑽一小孔

通過鈎線　鈎線

拉鈎線　打結

麻線

小金鎗魚

小金槍魚大概在十五度到二十度的海水溫中游泳。依其成長階段

而有各種體型，有的如中型鯖魚那麼大，也有九十公分左右的魚，這

種的魚就叫小金槍魚，再大的就叫鮪魚（金槍魚）了，有一百五十公

斤的噸位。被釣的很多都是小金槍魚級的小魚罷了。

釣此魚的方法有很多種，有用活的沙丁魚

餌，像釣鰹魚似的浮釣法。但還有一種有力的

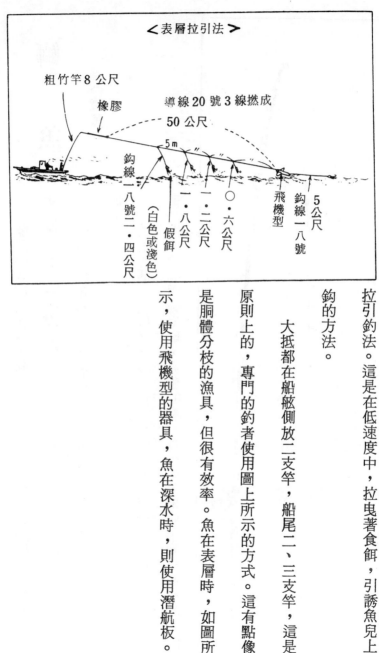

<表層拉引法>

粗竹竿 8 公尺

橡膠

導線 20 號 3 線撚成

50 公尺

5 m

鉤線一八號二一·四公尺

（白色或淺色）

假餌

○·六公尺

一·八公尺

一·二公尺

飛機型

鉤線一八號

5公尺

拉引釣法。這是在低速度中，拉曳著食餌，引誘魚兒上鉤的方法。

大抵都在船舷側放二支竿，船尾二、三支竿，這是原則上的，專門的釣者使用圖上所示的方式。這有點像是胴體分枝的漁具，但很有效率。魚在表層時，如圖所示，使用飛機型的器具，魚在深水時，則使用潛航板。

鰤魚

（梭魚）

鰤魚的產卵期在六月到八月左右，因此到了這個時期，鰤魚的釣期也到來了，一次潮來就長大一次，而到九月、十月時就很有趣了。

鰤魚棲息在岩礁，海藻茂生的地方，食餌是沙丁魚、幼魚等活的餌。

釣追逐活餌的鰤魚，有二個特徵，其一是用假餌。做假餌要費一番功夫，要利用到串珠、赤色的線、魚皮等，也要用到自行車的活門

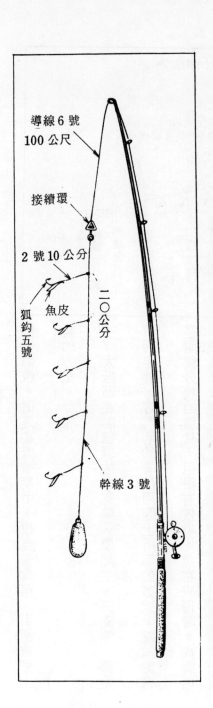

導線6號
100公尺

接續環

2號10公分

魚皮

狐鈎五號

二〇公分

幹線3號

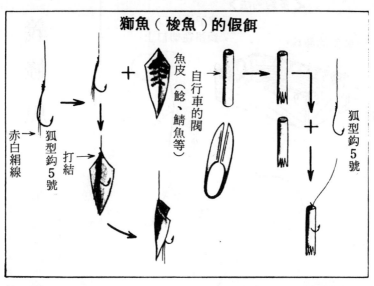

獅魚（梭魚）的假餌

自行車的閥

魚皮（鯰、鯖魚等）

狐型鉤5號

狐型鉤5號

打結

赤白絹線

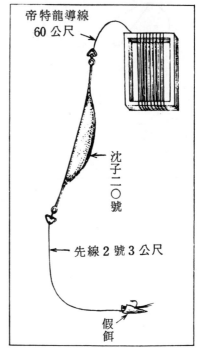

帝特龍導線
60公尺

沈子二〇號

先線2號3公尺

假餌

（閥、栓塞）。

釣鰤魚的另一個特徵是大清早去釣，魚兒迴游也是在清晨時候。白天幾乎很少吃餌，就如圖所示，漁具上下拉動，引誘魚兒上鉤。但操作要恰到好處、逼真才行。

義蜂魚

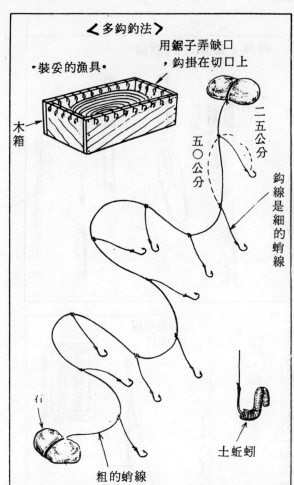

＜多鈎釣法＞

用鋸子弄缺口，鈎掛在切口上

·裝妥的漁具·

木箱

一二五公分

五〇公分

鈎線是細的蛸線

鮎魚一樣，是夜間出來覓食，用置鈎法也很有效。白天也能在釣鰻魚穴洞中釣到它。還有一種比這種方法更有效的是多鈎釣法。

土蚯蚓

石

粗的蛸線

關西和關東分居二種魚，但形狀和顏色沒有大差別。清澈的水中有它，岩礁處佈滿灰塵的淤水也有它的踪跡。

它的背鰭和胸鰭有尖銳的骨狀刺，被刺的話是非常疼痛的。它和

176

漁具的幹線是使用粗的蛸線，依河川的大小，來準備十公尺到二十公尺不等長度的漁具，而在主線上結繫分枝的線鈎。

鈎使用鰻魚也可以，用海津鈎十號或十一號的也可以，鈎線是綿線，夜釣時，線不能使用透明的，寧可用堅韌的線爲佳。枝鈎很多，做如圖上所示那種木箱，把鈎掛在外側就不會纏結在一起了。

裝餌的時候，就如掛鈎原樣，在箱子逐一裝餌，要垂釣下水時再取出即可。

多鈎釣法的使用，要和水流成直角，傾斜鬆弛的話，枝鈎和枝鈎就會絞纏在一起。兩端的石頭使用大的，而在中間也要用石頭壓在幹線上，防止線鈎浮上來。

177

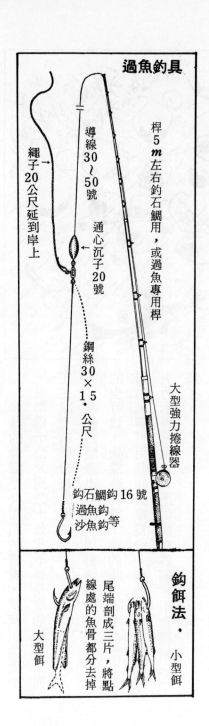

過魚釣具

桿5m左右釣石鯛用，或過魚專用桿

導線30～50號

繩子20公尺延到岸上

通心沉子20號

鋼絲30×15．公尺

大型強力捲線器

鉤石鯛鉤16號
過魚鉤
沙魚鉤等

鉤餌法： 小型餌

大型餌

尾端剖成三片，將點線處的魚骨都分去掉

過魚

過魚體力肥圓，口特別大，齒銳利，最大的長約一公尺，重三十公斤。係高水溫魚，在台灣全年均可釣到，以六～十月最盛。棲居在粗礁岩帶凹進部分，如洞狀的海底。

過魚警戒力特強，加之體型大，用桿起獲是不可能的，因此只有待魚訊到桿，即用附接的繩子撈起。食餌為秋刀、飛魚、鯖、雞魚、烏賊等。用桿釣時導線需粗大，用小魚亦可當誘餌。

十月

海：小鯛、花鱸魚、
蝦虎魚、鱸魚、
望潮魚、石鯛、
寒鯛、武鯛等。

河：鱵魚、川鱒、真
鮒魚、篦鮒魚、
鯉魚等。

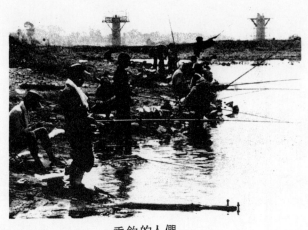

垂釣的人們

亞洲的四季能用雨來區別。春與夏之間是梅雨，夏與秋之間是秋雨。

九月末到十月初之間的天氣不好是很平常的，當這種天氣過境後，天候就回復了，氣溫也上昇到十六度左右，已經有秋天的感覺了。平均氣溫，九月與十月的氣溫差甚至有八度的。

金木犀也在清涼的誘惑下，綻放秋花了，大波斯菊也比往常更加清新明麗了。

在河川方面，鮎魚的垂釣時期已經結束（大多在十月十五日），收竿等待明年再來了。鱲魚的清流釣大概也已到終期，大多轉移到下游的池沼等止水處垂釣了。

在海方面，其氣溫、水溫的變化較慢，但也有秋涼

180

在防波堤釣小魚

的感覺了。魚對水溫的低下也有敏感，開始由淺水處移動到深水處了。

釣魚的人也磨拳擦掌準備垂釣了，在某些特定的場所，這時正是釣鯛的好季節，移動的魚場也能瞭如指掌。小魚，如望潮魚（墨魚）也大受歡迎，大魚的話，如寒鯛等，在這個時節，亦能釣到。

海上暖和，穩定的日子很多，在去垂釣的途中，從車窗望出去，可以看到人們收割的稻草束，曝曬在太陽光下。

到了下旬時，落葉後的柿子樹，樹上壘壘的果實發著紅色的光輝，催人傷感。

181

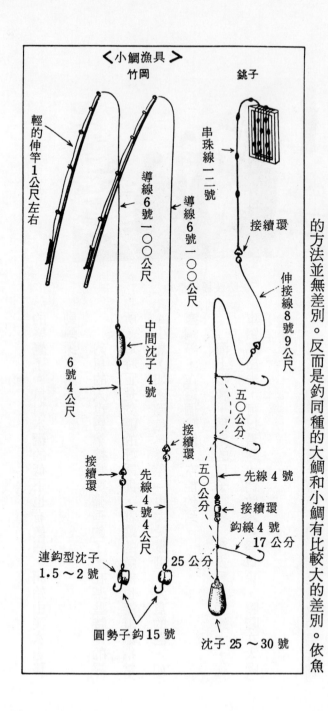

〈小鯛漁具〉
竹岡　　　銚子

輕的伸竿1公尺左右

串珠線一二號

導線6號一〇〇公尺

導線6號一〇〇公尺

接續環

伸接線8號9公尺

中間沈子4號

五〇公分

6號4公尺

五〇公分

接續環

先線4號

接續環

先線4號4公尺

接續環

鈎線4號17公分

連鈎型沈子1.5〜2號

25公分

圓勢子鈎15號

沈子25〜30號

所謂小鯛魚並不祇是正鯛魚的幼魚，還包括其他木鯛、血鯛等魚的幼魚。而能成爲大鯛魚的祇有正鯛魚一種。超過三公斤以上的鯛，除了正鯛魚之外，沒有其他種類的鯛魚。雖然種類不同，但是釣小鯛的方法並無差別。反而是釣同種的大鯛和小鯛有比較大的差別。依魚

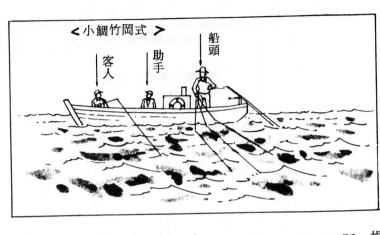

<　小鯛竹岡式　＞

客人　　助手　　船頭

場的不同，有的祇能釣到小鯛，有的魚場有大鯛混在其中，也有祇能釣到大鯛。而且也並不是秋天祇能釣到小鯛，春天照樣也有。

在春天釣大鯛，秋天釣小鯛，這祇是便於說明罷了。

釣小鯛有二種方法，一種是多鈎式，另外一種是連鈎式，這二種都比釣大鯛的漁具小一號。

說到連鈎式，在此介紹竹岡的彈振釣法。竿是使用一公尺左右的野生布袋竹。在十一月時，從山中將竹子取出割片，放在頂棚上二、三年，使其乾燥。這種東西也不必放入火中烤，即能左右彎曲，而且又堅韌。最主要的是要輕，以前連捲線器都不用，祇有一支伸竿呢！

海棚深度不同時，導線要和海棚深度配合、減短或加強。這時候就要靠老手指點了。海水深，或潮流快速時，要加上中間沈

183

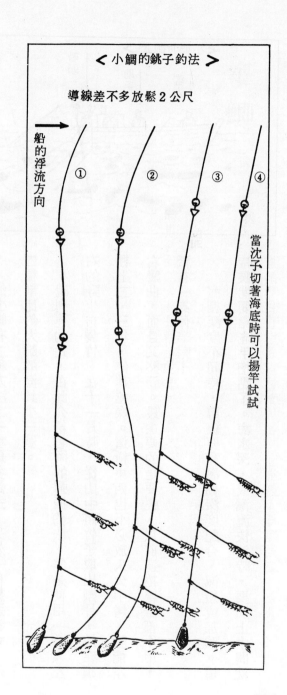

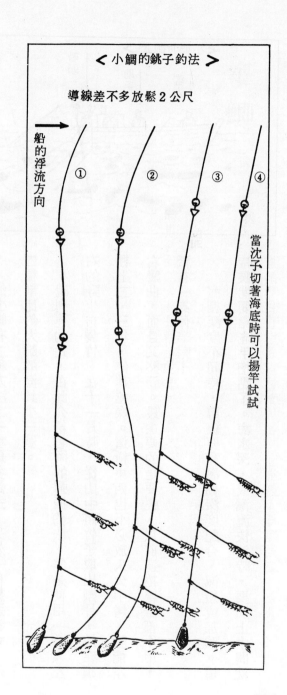
＜小鯛的銚子釣法＞

導線差不多放鬆２公尺

船的浮流方向

① ② ③ ④

當沈子切著海底時可以揚竿試試

子，漁具要沈到適當的深度。其釣法是彈振釣線，使食餌滑動，大抵

上是揚舉竿子，停頓後再讓它下沈，如此反覆動作。魚訊來時，趕快

把竿子拿緊，手握住導線，大魚來的時候竿子有的還是不管用。這是

拉引力強的魚類，更能加倍釣魚的樂趣。

多鉤式的釣法在淡路島的由良，和歌山的加太，和北九州的呼子海岸等地盛行，其中銚子海的小鯛釣法具有特異的色彩。

其地特徵是，海底平坦，因此拖拉釣法也不怕鉤著底部。蝦斷其尾部，鉤由切口刺入，鉤尖由腹側或背部出來。這樣的話，不管如何拉動，蝦餌也不會旋轉脫落。

釣的方法依竿釣法和手釣法而有不同。竿釣法時，沈到底部後，小小的彈振拉動即可，不可太過強大。而用手釣法操作串珠釣道具時，如圖所示，拉動著來引誘魚兒上鉤，這是屬於職業性的釣法。

望潮魚

柔軟而輕的竿

先線２號１公尺

帶蛸鈎型沈子二～三號

捲線

和正章魚在岩礁地不同，望潮是在砂底的章魚，這是墨魚的一種。

產卵是在二、三月，最大者可達二十四公分左右。

竿是使用柔韌的，用三號的帶鉤型沈子較好，而且因使用二支竿的關係，要準備支竿架。

食餌是利用塩漬的火葱（薤），其裝法如圖上所示。切去一邊之後，固定在毡板上，注意要完全綁得服服貼貼。此外，還有使用白色的陶

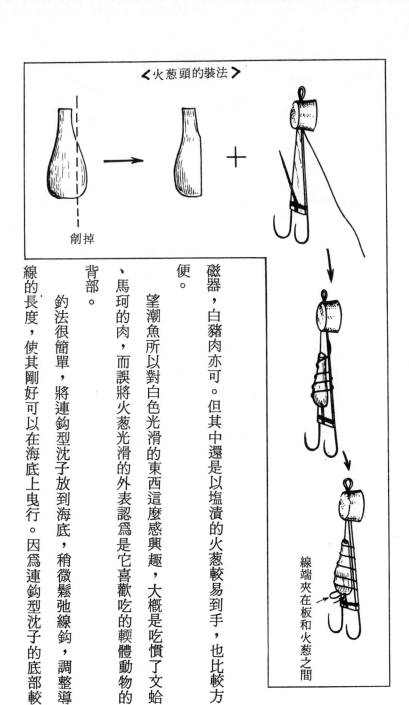

<火蔥頭的裝法>

削掉

線端夾在板和火蔥之間

磁器，白豬肉亦可。但其中還是以塩漬的火蔥較易到手，也比較方便。

望潮魚所以對白色光滑的東西這麼感興趣，大概是吃慣了文蛤、馬珂的肉，而誤將火蔥光滑的外表認為是它喜歡吃的頓體動物的背部。

釣法很簡單，將連鉤型沈子放到海底，稍微鬆弛線鉤，調整導線的長度，使其剛好可以在海底上曳行。因為連鉤型沈子的底部較

187

在海底拖拉

重，故不必擔心鈎會向下插。

看到食餌的望潮魚就會伐動它的八隻腳，抱緊火葱，就像它窒息頓體動物那樣。因為這是它吃食的習慣，所以不管是火葱也好、白豬肉也好，祇要是相同的，它都死命的抱緊，這和味道、氣味是沒有什麼關係的。況且，頓體動物的身殼也沒有氣味，故望潮就分不出眞僞了。這時我們就可以將其拉上來了。

望潮魚的魚訊和正章魚、烏賊一樣，不很明顯，就像鈎到什麼垃圾一樣竿尖彎曲下去。

竿尖彎下去，或許是鈎到什麼雜物了，最好揚竿看看，也許眞有望潮魚上釣呢！還有，釣上來了的望潮魚要馬上放入漁箱裡，而且不可忘記蓋上，否則望潮魚會利用吸盤輕易的逃跑。裝在漁網中

188

< 望潮的魚訊 >　　　　　　　　竿子忽然彎曲

沒有用，不管如何細的漁網，都會讓它逃跑，因爲它的身體可以伸縮。

海底釣時，以晴天、穩定的天候爲佳。有大波濤時，沈子容易離開海底，望潮魚很難中計。

使用柔竿也要經驗，有人釣到五、六十隻，更有的人們釣到近百隻的。

鰹

魚

鰹魚是對潮溫有敏感反應的魚類，適溫在二十二度C左右。春天，從南部游向北海道，秋天九月十月的時候，正好相反，從北部往南部下來。

因此，依魚場的不同，釣期也不一樣，東北地方在夏天，關東到關西附近的漁期是在春天和秋天。鰹魚的體型有如魚雷形，游泳速度很快，食餌以沙丁魚為主。假如不是活的餌，它連看也不看，而動的東西，即使是假餌，它也會衝上來吃。利用鰹魚的這種性質，就利用單竿釣。

漁具如圖上所示，非常簡單，竿是使用好像曬衣服用的伸長

粗的伸竿7公尺左右

整隻竿用8號導線

假餌

190

＜吃餌的狀態＞　撒下去的沙丁魚餌

竿。鈎上無倒鈎裝置。

　問題是在假餌，各人收藏起來。能使魚兒上鈎，或鰹魚看不上眼的假餌差別就很大了。

　釣此魚的第一個步驟是，首先必需找出魚群的所在，有鳥在上空飛，或大鯊魚出現的地方，都可以找到鰹魚的踪跡。看到魚群之後，繞到潮流的上方，撒下沙丁魚餌，馬上就會有鰹魚浮上水面來了。水面上有以看到鰹魚的背鰭，甚至尾鰭也可以看見，但其吃餌的動作很安靜。接著再撒餌，從水管放水下去，都會使鰹魚興奮。

　剛開始是掛背的餌釣法，當魚群漸漸大膽時，吃假餌的機會就多了。這是爽快豪壯的釣魚。

191

鱸魚

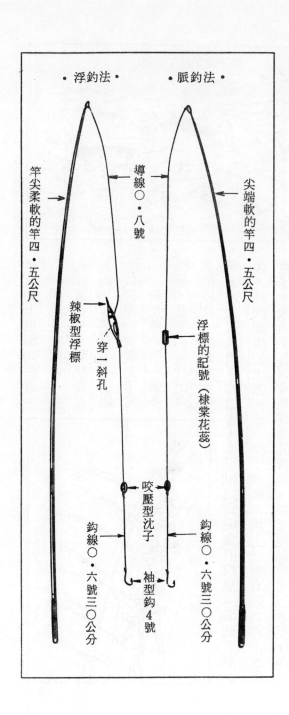

·浮釣法·　　·脈釣法·

竿尖柔軟的竿四·五公尺

導線〇·八號

尖端軟的竿四·五公尺

辣椒型浮標

穿一斜孔

浮標的記號（棣棠花蕊）

咬壓型沈子

袖型鈎4號

鈎線〇·六號三〇公分

鈎線〇·六號三〇公分

鱸魚本來名稱是叫石斑魚，它棲息在河的上游一直到河口，還有一種別種魚，比較大，叫圓石斑魚。其實何者較大也成問題。鱸魚的鼻子部份較圓，而圓石斑魚的鼻子部份呈尖形，如此而已，沒有很大的區別。我們外行人，祇有從棲息的範圍和型體的大小來加以推察，

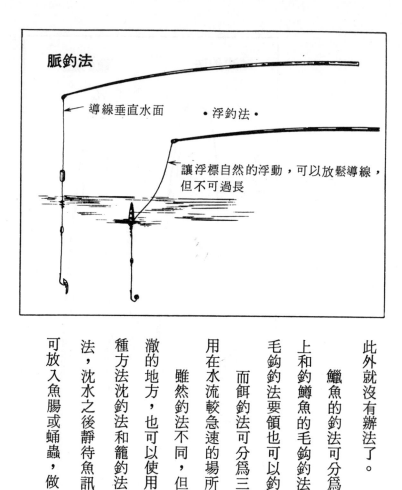

脈釣法

導線垂直水面　　　・浮釣法・

讓浮標自然的浮動，可以放鬆導線，但不可過長

此外就沒有辦法了。

鱲魚的釣法可分爲毛鈎和餌鈎，毛鈎釣法大體上和釣鱒魚的毛鈎釣法同樣要領，而且用釣嘉魚的毛鈎釣法要領也可以釣鱲魚。

而餌釣法可分爲三種，一種是浮釣法，這是使用在水流較急速的場所。

雖然釣法不同，但食餌都用毛蟲，而水色較清澈的地方，也可以使用蜂的幼蟲或蛆蟲。剩下的一種方法沈釣法和籠釣法，它們都是用捲線器的拋投法，沈水之後靜待魚訊。食餌以魚腸爲佳，吊籠中可放入魚腸或蛹蟲，做爲誘餌。

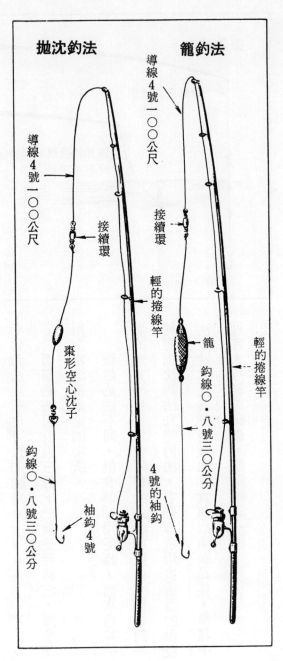

抛沈釣法　　籠釣法

導線4號一〇〇公尺

導線4號一〇〇公尺

接續環

接續環

輕的捲線竿

籠

輕的捲線竿

棗形空心沈子

鈎線〇・八號三〇公分

鈎線〇・八號三〇公分

4號的袖鈎

袖鈎4號

十一月

海：鰕虎、花鰤魚
、鰈魚、鯔魚
、烏賊、石鯛
、鱸魚、縞鯵
魚、目鯛魚等
。

河：鱧魚、若鷺魚
、鯉魚。

點綴著歸巢雁的傍晚海上

十一月三日是大好晴天，是公認的有名的特異日。

十一月上旬都是這種好天氣，不久就吹起季節風了。西北風在冲繩就變成東北風，是由大陸吹向太平洋的風。

漁船大多是小型的，風速超過八公尺，最好就不要出海釣魚了。假如出海釣魚時，遇到風，為了安全起見，最好馬上回航。

因為風的關係，釣魚也逐漸轉變成多型，也就是祇能釣深水處的目鯛、或花鰂魚、鰈魚等。

岩磯處的縞鰺也可以釣，小魚的話可釣鱵魚（針魚）等，用誘餌法即可。相反的，石垣鯛、石鯛等這些魚類，逐漸的釣不到了。

196

進入十一月，釣魚也逐漸變成「冬型」

川河的垂釣對象也稀少了，祇有下游的鮒魚、鯉魚等。降霜、蘆葦也乾枯了，逐漸有冬天的氣息了。鮒魚的吃餌也很遲鈍，浮標動的機會也很少了。鯽魚的釣期在這個初冬來臨時，也漸漸的可以開始釣了。

導線1號一〇〇公尺

紅色圓型浮標

白色圓型浮標

接續環

鈎線〇‧六號四〇公分

袖鈎3號

鱵魚

用沙丁魚的碎肉當誘餌，大釣烏格（瓜子鱲）時，其副產品的魚類也會上鈎，如在岩磯上釣烏格時，有時也會釣到鱵魚（水針魚），甚至像縞鰺的大型魚也會上鈎，這都是撒下沙丁魚碎肉的關係。

本來，鱵魚是屬於船釣的，也是用沙丁魚的碎肉，而磯釣是近年來的事。

竿是用五公尺前後的長竿，以輕柔的釣瓜子鱲的釣桿為佳，綁上紅色、白色的圓型浮標，如圖所示。

198

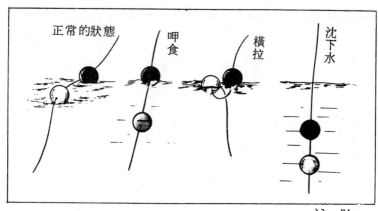

正常的狀態　呷食　橫拉　沈下水

揚竿時，亦要撒誘餌，穩住魚群

釣法是，用沙丁魚的碎肉撒入海中，用柄杓一次一次少量的撥散下去。這樣，鱲魚就會聞「味」趕來。鱲魚是游於表層的魚類，泳層不很深，因此浮標底下的線不必很長。

二個顏色浮標有異樣反應時，就可以輕輕揚竿了。

199

縞鰺

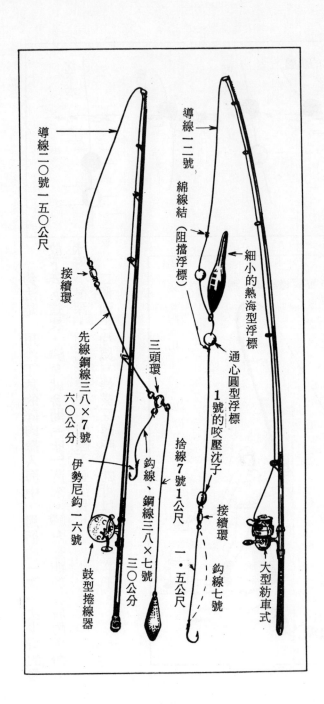

這是喜歡暖海的魚類，比較靠近岩磯。大者可達一公尺，重量可達十公斤左右的大型魚。但這種魚的釣場很有限，在關東地方以神子元島等地為釣魚的好場所。

導線二〇號一五〇公尺

接續環

先線鋼線三八×7號六〇公分

伊勢尼鉤一六號

鼓型捲線器

三頭環

鉤線、鋼線三八×七號三〇公分

導線一二號，綿線結（阻擋浮標）

細小的熱海型浮標

通心圓型浮標

1號的咬壓沈子

接續環

鉤線七號

捨線7號1公尺

一‧五公尺

大型紡車式

200

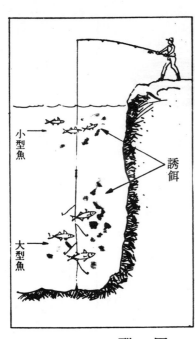

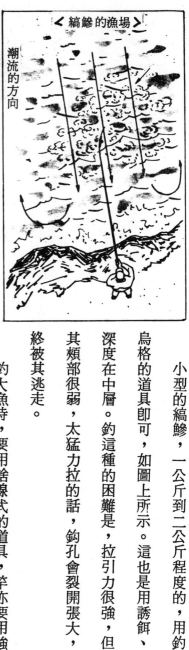

＜縞鰺的漁場＞

潮流的方向

小型魚

大型魚

誘餌

小型的縞鰺，一公斤到二公斤程度的，用釣烏格的道具即可，如圖上所示。這也是用誘餌、深度在中層。釣這種的困難是，拉引力很強，但其頰部很弱，太猛力拉的話，鉤孔會裂開張大，終被其逃走。

釣大魚時，要用捨線式的道具，竿亦要用強固的石鯛竿才行。捲線器不用紡車式的，而用大型的鼓型捲線器。可依游層的深度來垂釣，或者，也可以將沈子沈到底部來釣。

目鯛

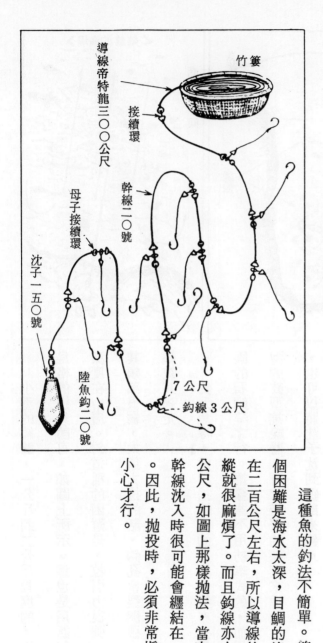

竹簍

導線帝特龍三〇〇公尺

接續環

幹線二〇號

母子接續環

沈子一五〇號

陸魚鉤二〇號

7公尺

鉤線3公尺

魚體呈短粗胖型，和鮪魚很像，雖稱之為鯛，但體型跟鯛不一樣。眼睛大，而且身體包著一層粘液。雖然如此，這魚做生魚片，也和鯛一樣味道鮮美。

這種魚的釣法不簡單。第一個困難是海水太深，目鯛的漁場在二百公尺左右，所以導線的操縱就很麻煩了。而且鉤線亦有三公尺，如圖上那樣拋法，當它和幹線沈入時很可能會纏結在一起。因此，拋投時，必須非常慎重小心才行。

202

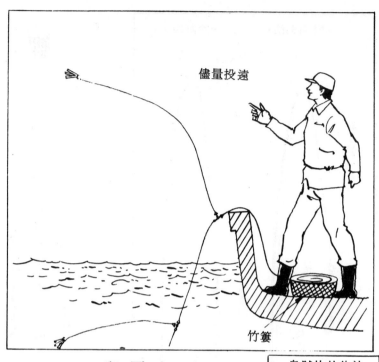

儘量投遠

竹簍

烏賊片的鉤法

　食餌是以烏賊的胴體部份，切成長條形。魚訊明顯的下沈，可以揚竿，假如有魚的上鉤時，要慢慢的收理導線，放入竹簍裡，不整理好的話，下次拋投時，可能會發生阻礙。

鯉魚

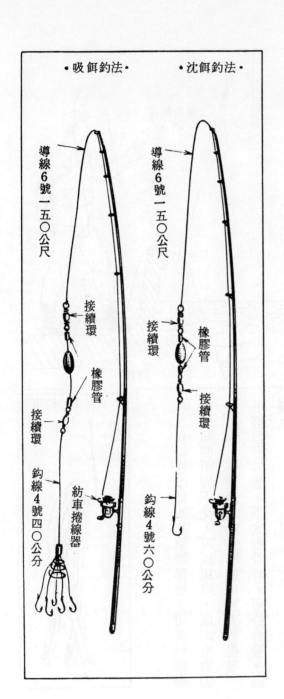

・吸餌釣法・　　　・沈餌釣法・

導線6號一五〇公尺

接續環

橡膠管

接續環

鉤線4號四〇公分

紡車捲線器

導線6號一五〇公尺

接續環

橡膠管

接續環

鉤線4號六〇公分

鯉躍龍門，或者有人說鯉魚能逆游瀑布，這好像是胡說八道的，真是豈有此理！鯉魚的游泳能力並不那麼強。其證據是，鯉魚是棲息在水流緩和的深水處。

204

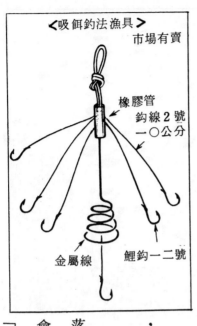

<吸餌釣法漁具>

市場有賣

橡膠管

鉤線2號

一〇公分

金屬線

鯉鉤一二號

當然，它也並不是沒有旅行的習性，不過，它却有喜好靜水的傾向。產卵在四月到六月，大約和鮒魚等相同時期。其釣法是使用捲線器的沈釣法，也是依使用的食餌的不同，釣具也有不同。

把羹熟的蕃薯搓揉成圓團，搓成差不多直徑五公分的圓丸，使用此種魚餌的是吸餌釣法。

如圖所示，螺旋狀的金屬線是食餌放置的地點，當裝搓魚餌時，連魚鉤也要包紮進去。

拋下水中之後，蕃薯團就會由外側開始溶解散落，其香味也隨著水漂向四方。鯉魚聞到香味，就會聚集到食餌的周圍，吸食蕃薯團。魚鉤就會乘機「鉤」著它們的嘴巴。

205

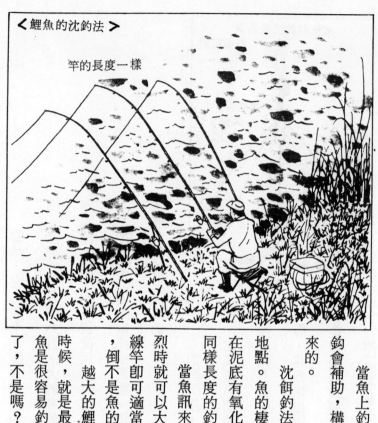

< 鯉魚的沈釣法 >

竿的長度一樣

當魚上釣時，它會試圖逃脫掙扎，其他的枝鉤會補助，構成一個鉤網，大型的鯉魚也可釣起來的。

沈餌釣法是裝上四角型的蕃諸，沈入魚群的地點。魚的棲居處上面已說過，是在流速緩慢，在泥底有氧化鐵的地方。可以同時準備二、三根同樣長度的釣桿。

當魚訊來時，可以稍為放鬆一點，等吃餌激烈時就可以大力揚竿了。不管多大的鯉魚，用捲線竿卽可適當的操作。但不可讓它拖出太長的線，倒不是魚的力量，而是顧慮水中一些障礙物。

越大的鯉魚越難釣，而且能釣到的個數少的時候，就是最有名的釣魚能手，也會空手而回。

魚是很容易釣的，但對象魚少時，就變得很困難了，不是嗎？

206

十二月

海：鰈魚、花鰤魚
、墨烏賊、鯔
魚、武鯛、鰺
魚、鯖魚、河
豚等。

河：若鷺魚、鯽魚
、鯉魚、鯔魚
等。

寒冬時期，熱深水處就成為狙擊的對象

這時的溫度已經開始下降了，大清早，在昏暗中冒著霜寒出去釣魚，風又非常冷，想到這種天氣真是沒有興趣再出去釣魚了。

而且風又怪惱人的，能夠釣魚的天氣是屈指可算了。出征也無收獲，在家又閒得無聊，怎麼辦才好呢！除非是釣魚迷，否則這麼冷的壞天氣誰想出去垂釣。偏偏世上就有這麼多的愛好者。

在冬季裡，能繼續釣的魚有烏賊、花鯽魚、鰈魚等。河豚也是不能不提到的，味道很棒，但有的外行人卻死也不肯吃。

河豚的生魚片比鯛更好，就是吃了中毒而死，也想

208

在靜水處垂釣，悠然忘我

再吃第二遍。

河川方面的垂釣幾乎近於零。祇有不流動的河水下游的小河有鮒魚可以釣而已。魚訊也不很熱烈，釣果也不好。但是釣上來的鮒魚味道却比平常鮮美可口。鯽魚也到了它的季節了。磯釣的話，烏格也是好時期。

雖然天候這麼壞，可是也有人裹得胖嘟嘟的去釣魚。

墨烏賊

（圖標示）堅固的彈性竿　帝特龍線6號　接續環　先線4號一・五公尺。沈子一五～二○號　錘板　捲線　輕的捲線器亦可

　墨烏賊，顧名思義就是帶有墨汁的烏賊。它和槍烏賊不同，帶有像粉筆似的脆石灰質的骨，像船的形狀，就在胴體之中。

　上釣的墨烏賊，在十月有三百公斤，十一月四百公克，十二月有五百公克左右，每一潮長大一些，也跟著往深水處移動。

　釣墨烏賊是使用連烏賊鉤的沈子，這和連硝鉤的沈子是同類型的。食餌用的蝦蛄切法如圖所示，切好後綁在錘板上。

　將鉤沈到海底，船任其流動，竿子要稍微往上拉動一下，魚訊不像其他的魚類那樣，當你拉動的時候感覺沈重時，就表示上鉤了。這時就要小心的振動竿子，將它拉上來。

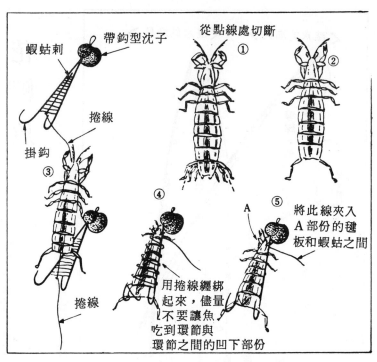

從點線處切斷

帶鉤型沈子
蝦蛄刺
①
②
捲線
掛鉤
③
④
⑤
A
將此線夾入A部份的毽板和蝦蛄之間
用捲線纏綁起來，儘量不要讓魚吃到環節與環節之間的凹下部份
捲線

既然上鉤了，中途就很少讓它逃脫的，所以先在網中搖一下，讓它把墨汁吐出來再撈取上來。不過，不管讓它吐多久，墨汁也不可能完全吐乾淨的，總是會殘留一些。將它放入冷凍箱的話會把箱子弄髒，這也是沒有辦法的。

拉到水面上時，可以用手抄網去撈取，

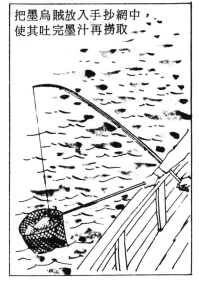

把墨烏賊放入手抄網中，使其吐完墨汁再撈取

211

花鯽魚

〈深水的漁具〉　〈淺水的漁具〉

導線4號一五〇公尺

主輪

鈎線2號

七〇公分

二〇公分

三〇公分

袖型鈎一一號

飄垂沈子五～一〇號

袖鈎一一號

導線4號一五〇公尺

母子扣接續環

主輪　先線3號1公尺

飄垂沈子1～3號

袖鈎一一號

花鯽魚其貌不揚，是屬於北方系的魚，質樸，其白肉味道鮮美。

主要棲息在岩礁地帶，不會棲息在砂底等地，岩底稍有浪濤的地

方也是它喜歡的。這裡值得一提的是，釣花鯽魚使用一種獨特的

飄垂沈子。

這種飄垂沈子，祇

要將蝦的尾部裁斷裝上

鈎即可，比連鈎型的沈

子裝蝦餌的方法簡單、

便利。此外，這種沈子

還能操縱到花鯽魚的嘴

旁，這也一大優點。

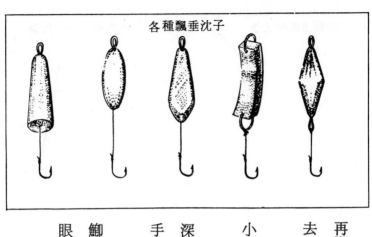

各種飄垂沈子

圖上所示各種飄垂沈子，最右邊的是菱型，大多爲輕小者。

再過去的是短册型，這種沈子的特徵是，下沈時呈Z字型飄沈下去。

中間的是普通型，也有大型的。左邊第二個是裹型，大多爲小型的。最左邊的是重型的，大多爲7號、8號的東西。

淺水處使用輕型的沈子，深水處一定要使用重的沈子。而在深水處還儘量使用輕的沈子，導線飄浮的釣法，除非是釣魚的能手，一般人是不會這樣做的。

但實際上這些「名人」釣到的大多是大型的魚，這是因爲花鰤魚不喜急速沈下來的食餌，搖搖晃晃沈下來的魚餌，停留在它眼睛的時間越長，對它來講好像是越有吸引力。

積極利用這個習性的，就是船上的拋投法。說是拋投，也不

213

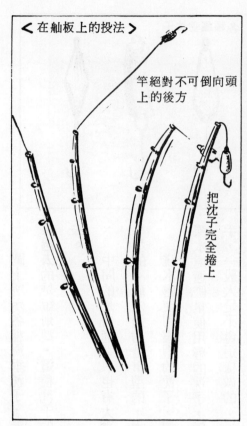

<在舢板上的投法>

竿絕對不可倒向頭上的後方

把沈子完全捲上

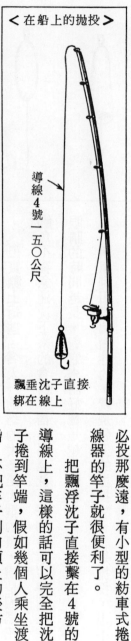

<在船上的拋投>

導線4號一五〇公尺

飄垂沈子直接綁在線上

必投那麼遠，有小型的紡車式捲線器的竿子就很便利了。

把飄浮沈子直接繫在4號的導線上，這樣的話可以完全把沈子捲到竿端，假如幾個人乘坐渡船，不把竿子倒向頭上的後方，就不會鈎到背後的人了。假如沈子沒有捲上就拋投的話，會有危險。因此，大家互相要小心謹慎，不要還沒釣到魚，倒先釣到人了。

飛行的距離有二十公尺即可，導線讓它繼續出去，當沈子到底了，再繫上鈴子，捲線，使導線張緊即可。小型紡車式對魚的

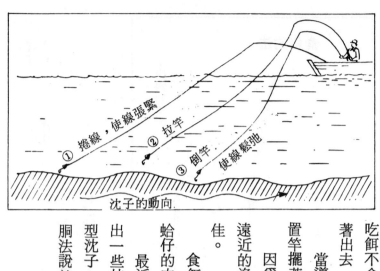

① 捲線，使線張緊
② 拉竿
③ 倒竿　使線鬆弛

沈子的動向

吃餌不會產生抵抗，所以讓它照原樣擺著，魚兒拉扯時線亦會跟著出去。

當導線又鬆弛了時，要再拉竿，使沈子離開海底，拉緊之後置竿擺著即可。

因為沈子輕，故有飄浮釣的同樣效果，而且亦可有效的探測遠近的漁場。花鯽魚在壞天氣，或稍有波浪的時候，食餌情況較佳。

食餌可使用蝦，也有用磯蚯蚓，但釣到大魚的，意外的都是蛤仔的肉，它雖是廉價的魚餌，卻不是不中用的食餌。

最近有一種傾向，盛行分枝接胴法的漁具，就是在主線上分出一些枝鈎的漁具，飄垂沈子就不再使用了。現在，不用說帶鈎型沈子，就是連飄浮沈子的操作、整理都很麻煩。的確，分枝接胴法說簡單是比較簡單……。

215

河豚

河豚有很多種類，釣者的主要對象是鯖河豚，潮前河豚等。拋投時，也會釣到草河豚，這種河豚最好不要帶回去。

河豚是特徵很多的魚類，腹部鼓漲，什麼東西都要嚙咬，因為它有這種性質，所以牙齒特別銳利，口小。

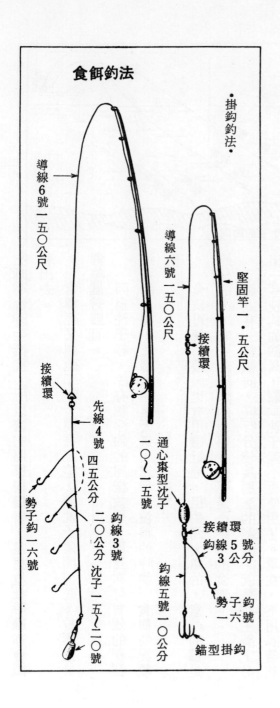

食餌釣法

·掛鈎釣法·

導線6號一五〇公尺

接續環

先線4號四五公分

勢子鈎一六號

釣線3號二〇公分 沈子一五～二〇號

導線六號一五〇公尺

接續環

堅固竿一·五公尺

通心棗型沈子一〇～一五號

接續環

鈎線3號五公分

號分

鈎號

勢子鈎一六號一

釣線五號一〇公分

錨型掛鈎

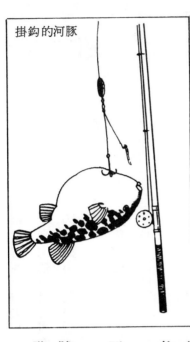

掛鉤的河豚

為了對付河豚的偷餌，釣者製造了三種漁具。一種是錨鉤強掛法，是利用魚餌來引誘它，然後用餌底下的錨鉤來鉤住它。這種方法又叫強盜釣法，釣普通的魚假如用這種道具，會被人罵卑鄙，當然，鰡魚和河豚是例外。

魚訊來時，大力揚竿，河豚就會被錨鉤掛住，這時不可放鬆，要趕快捲線。因為錨型鉤沒有倒鉤，放鬆的話可能就會被它逃掉了。

另外一種方法是食餌釣法，鉤數很多，說不定會碰上倒霉的河豚。

食餌是以蝦、和蛤仔的肉身最好，使用烏賊的切片也可以，但釣果就降低了。河豚是勇敢的食味者最有興趣的「下手」的魚。

217

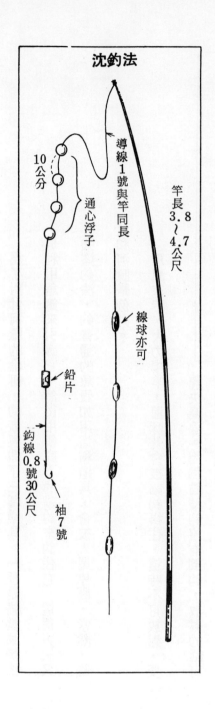

沈釣法

導線1號與竿同長

10公分

通心浮子

竿長3.8〜4.7公尺

線球亦可

鉛片

鉤線0.8號30公尺

袖7號

鮒魚

鮒魚有各種釣法，除盛暑外，冬、春、秋三季都有魚獲。

鮒魚有植物食性也有動物食物，此種鮒魚即屬於動物食性。

因此釣餌主要用蚯蚓，當然有時也可用捻餌，但最好以動物性餌為主。

此種魚的釣法以沈釣法為適用。所謂沈釣即是讓浮標下沈的釣法。

鉛片可調節重量，使所有的浮子都下沈的程度，下釣時，釣餌搖

218

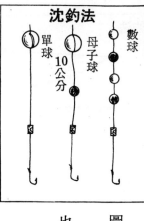

沈釣法

數球

母子球
10公分

單球

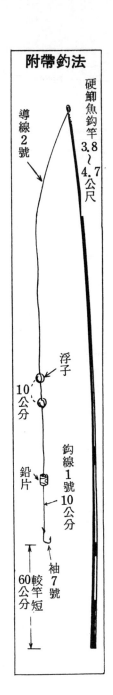

附帶釣法

硬鯽魚鈎竿
3.8～4.7公尺

導線2號

浮子

10公分

鈎線1號
10公分

鉛片

袖7號

60公分

較竿短

幌下沈，從水下凝視的鯽魚就可一口上餌。

由浮子的拉曳和混亂就能知上鈎與否。沈釣法的浮子數如上

圖所示。

但障礙物多的地方，必須讓釣餌立卽進入洞穴內。如線過長

也麻煩，所以需用如前述的附帶釣法。

釣竿以堅固為原則。

相反地，如水面寬廣，點線深遠時，應用長竿、長線較為有

效，這就是所謂的拉釣法。

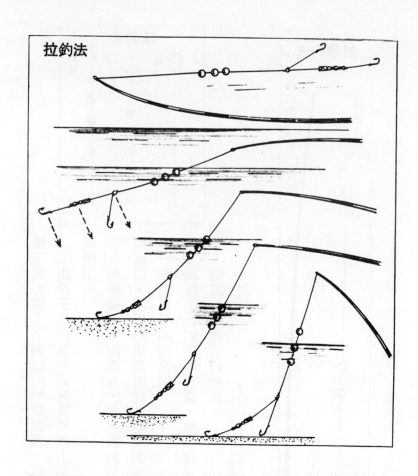

拉釣法

將導線完全拋出至遠處，再逐漸拉近的方法稱之為拉釣法。

長竿易疲勞，所以結果並不怎麼理想。

以上的釣法最好各地移動找尋點線，但也有靜止於一處等魚上釣的方法。

這就是並列釣法。使用稍軟的竿子，辣椒型浮標的用法也和釣其他鮒魚相同。

靜待魚群通過就有好成績，兩三竿並列。使用同長的竿子，較易監視浮標。有水流的地方浮標不定，不可

220

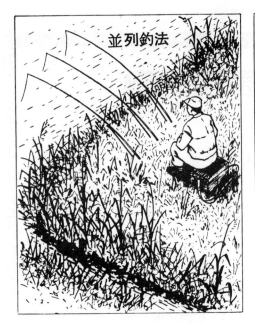

並列釣法

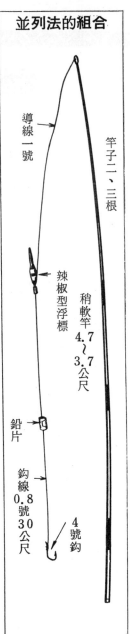

並列法的組合

竿子二、三根

導線一號

辣椒型浮標

稍軟竿 4.7～3.7公尺

鉛片

鉤線 0.8號 30公尺

4號鉤

的獲量最豐。

就釣果而言，還是以春秋兩季

無風的晴天最佳。

能釣到魚。

·運動遊戲· 電腦編號 26

·休閒娛樂· 電腦編號 27

·飲食保健· 電腦編號 29

國家圖書館出版品預行編目資料

四季釣魚法／釣朋會編著，－2版，－臺北市
　：大展，民88
　　面；　　　公分－（休閒娛樂；8）
　　ISBN 957-557-930-3（平裝）
　　1.釣魚 2.魚

993.7　　　　　　　　　　　　　　　88007030

四季釣魚法

ISBN 957-557-930-5

編 著 者／釣　朋　會
發 行 人／蔡　森　明
出 版 者／大展出版社有限公司
社　　址／台北市北投區（石牌）致遠一路2段12巷1號
電　　話／(02) 28236031・28236033
傳　　真／(02) 28272069
郵政劃撥／0166955—1
登 記 證／局版臺業字第2171號
承 印 者／國順圖書印刷公司
裝　　訂／嶸興裝訂有限公司
排 版 者／千兵企業有限公司
電　　話／(02) 28812643
初版1刷／1986年（民75年）5月
2版1刷／1999年（民88年）9月

定　　價／200元